U0119750

大展好書　好書大展
品嘗好書　冠群可期

武術特輯
152

自然太極拳
29 式

附 DVD

祝大彤 著

大展出版社有限公司

太極拳與文化
（代序）

　　沒有太極拳就沒有太極文化。太極拳與文化的關係源遠流長，像陰陽相濟互抱不離，沒有文化傳播，太極拳也不會有繁榮的今天。我們稱太極拳是文化，大概沒有人反對這種看法。太極拳走出國門，在世界各地傳播只是時間的問題。

　　太極拳走向世界不是因爲拳腳功夫，而是因爲它迷人的文化魅力，以及東方文化深厚的底蘊，使世界的太極拳愛好者信服「太極拳好」，從習練中知道太極拳是哲學拳、醫學拳，對於人類保健養生、內外雙修是上乘的養生功法；認識到太極拳是中華民族寶貴的文化遺產，從學練太極拳中，認識了中華民族文化博大精深。

　　太極拳是文化不容置疑，太極拳是高品位的文化，太極門鬆功的《內功學》同樣是一種文化現象。因爲鬆功成就的人不多，未能成爲氛圍。

　　關於太極文化，前國家武術院的老院長徐才先生談得深刻，而且對當今的修煉很有針對性。他認爲：「太極拳是東方體育文化的一塊瑰寶。」追根溯源，太極文化是在我國五千年文明史的發展中孕育而成的。

有人不瞭解武術文化，思路打不開，難以把握太極拳的文化品味。它的保健、養生、益腦、健腦的卓越功效，它的文化價值比拳技豐富多了。

太極拳是文化，獨樹一幟，自成體系。太極拳不能與一般的拳種混爲一談，我們不能自己將太極文化降低到談武論打的窘地。張三豐祖師說：「不徒作技藝之末。」太極拳不是以武論道，太極拳人不可不細微體味。太極拳衝出國門，走向世界，怎麼走，是值得我們深思的一個問題。

徐才先生在上世紀90年代初就強調過，他說：「太極拳所體現的陰陽學說，是中國古代哲學的重大思想成果。」太極拳走向世界，是有豐富內涵的太極文化。「作爲東方體育文化瑰寶的太極拳，它蘊含著豐富的古典哲理，不同於西方體育只重生理機制；它強調整體性，不同於西方體育重局部分解；它以經絡學說爲基礎，不同於西方體育以解剖學爲基礎，太極拳確有它的獨到之處。可引導人們從軀體鍛鍊的此岸達到心靈淨化的彼岸，真是好得很！」（引自徐才《「太極拳好」的遐思》）

讀了這段文字，令人熱血沸騰。只有太極文化走向世界，才是太極拳真正走向世界，並不是什麼式什麼式到國外去教套路。我們的目的不是單單向外國朋友介紹、教授中國太極拳，而是傳播中華民族珍貴的文化遺

產，弘揚太極文化。

太極文化是中華民族，也是全人類的文化精髓。以太極拳為切入點和媒介，讓國際朋友們理解它，使之重視中華民族的傳統文化。太極文化走向世界，沒有高知識階層的太極拳修煉者，是難以完成這個使命的。

徐才將武術文化看成為一個世界性的事業，他在《徐才武術文集》中向讀者敞開心扉，「我把武術看作是一個文化性的事業。發展武術是弘揚中華民族優秀傳統文化的一個壯舉。武術太極拳作為傳統文化的一個組成部分，涵蓋著中國古典的哲學、美學、倫理學、兵法學、中醫學等博大文化的內容。習練武術不只可以健身強體，而且會受到中國傳統文化的感染和薰陶。看到海內外朋友在習武練拳時，從一招一式體會陰陽太極之理，品味養生處世之道，真可謂是一個絕好的中國傳統文化課。優秀的傳統文化是需要透過一個載體去傳播的，武術太極拳就是一個文化傳播的載體」。

徐才老院長時時關心傳統太極拳的承傳和發展，不要搞什麼式，只有循太極拳的規律，太極拳的陰陽學說，按太極拳的特性循規蹈矩去修煉，才有可能真正弘揚博大精深的太極文化。

徐才希望我們遵太極文化之規律將太極鬆功絕學傳下來，不要把這塊丟掉。

初學者，在習練自然太極拳的同時，要著重對太極

文化給予關注，注重拳的文化內涵，不是乾巴巴學一套拳。多練，熟能生巧，在習練自然太極拳的時候，深層次體驗太極文化。

摘自《太極內功解秘》增補珍藏版

普及版説明

　　自然太極拳29式從《自然太極拳》一書中萃取拳之精華編著而成。

　　傳統太極拳的拳理源於老莊哲學。老子《道德經》云：虛極，守靜、復歸於樸；人法地，地法天，天法道，道法自然。太極拳要虛極守靜，太極拳修煉到神明境界是返真歸樸，道法自然，自然是修太極拳的大道。吳圖南大師說，太極拳要順先天自然。楊禹廷大師說，練太極拳不要拿勁要自然。

　　自然太極拳的修煉特點，是循太極拳的運動規律和運行軌跡，師法自然，拳之規範，習拳輕靈，用意不用力，在陰陽變化中，循弧形線，上善若水，如行雲流水、鬆柔動態運行，以健體強身，祛病益壽。

　　武術界老領導老朋友徐才公對武術文明傾心善淵，他對我們說：「太極拳不要什麼式。」太極拳是中國的珍貴文化遺產，弘揚中華民族的傳統文化，是我們共同的責任。

　　近年來，各界自然太極拳愛好者認為常練此拳，健體、強身、祛病、延年，良益多多。但拳式多，架式多變複雜，短時間難以把握。當前生活節奏快、時間緊，

難以抽出大塊時間習練，要求拳式簡便、再簡便。

根據讀者意見，將81式簡化成29式120動普及版。一天學練一個式子，一個月29式便學練結束。一週學練7個式子，一週復習，兩個月學練29個式子，功夫更為紮實。以後越練越熟，熟能生巧。王宗岳在《太極拳論》中說：「由著熟，而漸悟懂勁，由懂勁而階及神明。」熟練後再修為，一層一層深入解開傳統太極拳的精進練法。從此越練越精，內功上身，是順理成章的事情。

有個功法上的事說明：習練一套太極拳健體強身是初步的要求，有個好身體幹什麼都方便。有人深一層修煉是很自然的事情，欲深研，身上的各個部位要按太極拳技藝的要求去整合。

1. 其根在腳

自然太極拳的根基是腳。先賢大師武禹襄特別強調「其根在腳」，他又指出：「由腳而腿而腰，總須完整一氣。」我們經多年磨鍊，悟到腳下重心在後腳跟，即小腿骨正中間下垂點處。

2. 八方線中心點

文中多次提到「腳下中心點」。實腿周圍360°，中心點是實腳的重心點。在操作時腳下重心不亂，心裏明白，腳下重心點不亂。

3. 立柱式身形

在各式中重心腳在八方線中心點上，身形便是單腿重心立柱式身形。腳下八方線，即北、東、南、西、西北、東北、東南、西南等四面八方，拳中稱方向方位即八方線。

4. 方向方位

方向指北、東、南、西四正方向，一個拳式方向和方位不一致，要注明。如「斜單鞭」爲方向正東，方位東南。

5. 陰動陽動

陰陽動由腳下分。陰動實腳左後下或右後下虛鬆（圖1），陽動從腳後跟往前舒展（圖2）。

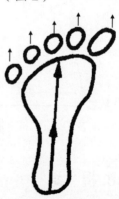

圖1　右虛(漸右後下虛鬆)　　圖2　左實(從腳後跟向前舒展)

6. 安舒中正

身形中正鼻爲中心，鼻子不正身歪斜，所以鼻爲身形的中心。安舒是心的安靜，先有心神意氣的安舒後有身形的中正。太極拳經中，有「先在心後在身」的說法。

7. 弧形線

前文提起實腳是八方線中心點，弧形線是半圓的弧線邊沿，走向從低點到高點，再到低點。如圖3。拳套路路線均爲弧形線走向。請在實踐中摸索體驗。太極拳沒有直線，沒有橫線。

往深層修煉，要求練家空手輕輕扶著拳路線走。

圖3　弧形線圖

8. 視　線

視線在練拳時十分重要，陽動視線在前，手追視

線；陰動手在先視線追手。右腳實，左掌為實手，視線注視左手食指梢。左腳實，視線注視右掌食指梢。這是視線合理功法。對於初學者不要求視線，有無視線無礙，看前手指即可。

9. 其　他

練拳要求被動，「三動三不動」，即不主動不妄動，手動腳不動，腳動手不動，手腳齊動，等等，都不是初學者關注的。初學者將式與式銜接記牢，套路熟練便可以了。如果深研求內功上身，深層修煉就要深入多了，現在先不要涉及。

10. 隨書附有29式普及拳影像資料（光碟一張）。

目　錄

自然太極拳29式功架

無 極 勢

習練自然太極拳先要站好無極勢，周身放鬆。所謂放鬆，首要從腳往上放鬆九大關節，比較順暢。無極勢久站是無極樁，有時間的朋友可以嘗試。練拳之前站好無極勢，是為「潔源清流」。

無極勢內功操作如下：

練時必須遵從應知理論，要盡所知按拳學從周身放鬆開始。面南而立，兩腳相距肩寬，周身上下九大關節、腳及腳趾平鬆落地，重心在後腳跟中心點，似站在厚草坪上，腳趾鬆空無限有上浮之感，腳下雙輕。腳踝有熱擴感。膝有上提感。

鬆胯，有左右外開下沉感。空腰，腰不要有力，要忘記自己的腰。肩自然下鬆，居高樓層上者，可隨時用意識將肩下鬆至一層更佳。肘自然下垂。鬆腕。手要空，食指輕扶空氣。

溜臀、裏襠、注意收吸腹股溝，收小腹、收腹。空胸，微微而自然收胸窩，左右胸窩有後吸感。圓背，不要刻意去拔背。弛頸，頂上虛靈，周身內外不掛力。

圖4

如此站立，檢查自身以要自然舒服，心、神、意、氣安靜為好。（圖4）

【注意】站無極勢不要有意念，也不要意守丹田。一位佛門大師說：「丹田練意不存意。」吳圖南、楊禹廷兩位太極大家均反對意守丹田。取鬆鬆、空空、虛虛、自自然然，身心舒暢、舒服為好。這是無極勢身形，鬆功單操手和練拳、推手均應取無極勢身形。

無極勢除了注意鬆腳（趾）、踝、膝、胯、腰、肩、肘、腕、手（指）九大關節，以及裹襠、溜臀、收腹、收吸左右腹股溝、空胸、收左右胸窩、圓背、弛頸外，還要注意頂上虛靈等十項要求。練拳前站三五分鐘，時間越長越好，靜下心來尤佳。

以下各式的步型、方向、方位、實腳、虛腳、手型、實手、虛手、視線、內功操作等逐一敘述。

習練自然太極拳29式，為簡化普及的練法，無意念，操作注意方向方位，陽動手追視線，陰動視線追手，不管視線練亦可。

開練用力，漸漸用勁小，功成不用力，一層一層往深裏練，但應先將一式接一式的套路練熟。

【提示】每動要注意空腰、空手腳四梢。

（一）太極起勢　4動

1. 左腳左移（陰動，陰頂）

【步型】①自然步：一順腳寬，腳尖向前，兩腳雙重。（圖5）

圖5　自然步

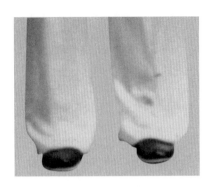

圖6　平行步

②平行步：兩腳平行站定，雙重，一肩寬。（圖6）

【方向】面南而立。

【方位】兩腳平行步，「八方線」中心點在兩腳中間。

【實腳】鬆雙腳，左腳鬆到陰頂百會穴，從頂鬆下至右腳，右腳實足（以下以實腳，即實腿說理）。

【虛腳】左腳虛淨，自然左開，相距一肩寬，大腳趾虛點地。

【手型】手掌平不掛力，中指與無名指虛靠，小指虛鬆。注意小手指始終虛鬆，不掛力。食指鬆，不掛力，鬆虛輕扶空氣。拇指鬆，鬆圓虎口。雙手自然下垂。

【實手】左手實手鬆垂，手心向內。

【虛手】右手虛手鬆垂，手心向內。

【視線】視線在前半米平視。（圖7、圖8）

【內功操作】改變動作習慣，在移動重心時千萬不

圖7　　　　　　　　圖8

可左右橫移。重心的變轉以實腳鬆上到頂，再下到虛腳
完成重心變換。

2. 兩腳平立（陽動，陽頂）

【步型】平行步。

【方向】面南而立。

【實腳】右實腳鬆。

【虛腳】左虛腳虛落腳。

【視線】平遠視。（圖9）

【內功操作】左虛腳平落，不要主動，左實腳鬆，
右腳鬆，左腳被動從大趾、二趾、中趾、四趾、小腳趾
逐一落地，前腳掌及腳後跟依次平鬆落地後，兩腳從腳

圖9

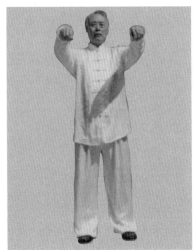

圖10

後跟向前舒展，腳趾鬆得越遠越佳。

　　1、2兩動一陰一陽，陰隱陽顯。腳平鬆落地，注意落地千萬不要踩地，應似站在厚草坪上或站在五星級飯店的加厚地毯上，左右十個腳趾的小關節要放鬆。鬆腳，腳神經有拒地感，堅實腳下功夫。注意不要加任何意念。這種鬆腳法貫串全部運動過程。

3. 兩腕前掤（陰動，陰頂）

【步型】平行步。

【方向】面南而立。

【實腳】腳為雙重。

【實手】垂掌掌心漸向內，左右掌漸變化為掌心相

圖11　　　　　　　　　　圖12

對，上行45°時，掌心向下，與肩平，漸鬆攏成為虛鈎
手。（圖10）

【內功操作】鬆肩，自然垂肘，每個動作，動則要
鬆肩垂肘。

4. 兩掌前下（陽動，陽頂）

【步型、方向、實腳】與第3動同。

【手型】虛鈎手漸向前舒展為俯掌。（圖11、圖12）

【內功操作】雙俯掌向前舒展到45°，鬆肩、垂肘外
下弧輕扶，似主動回臂，但不要主動，鬆肩回捋，屈膝
下坐，左右掌在左右胯側停，兩掌虎口向外，掌心向
下。

兩臂鬆回，先逐漸鬆腳、鬆踝、鬆膝、鬆胯、鬆腰、鬆肩、垂肘、展指舒腕，逐漸鬆到雙手指梢，勿自往回撤手。

陰動收斂入骨，與對方接觸，接觸點鬆到腳，盤拳相同。

陽動從腳往上舒展經九大關節到實手指梢，肢體沒有往前的意念，從心、神、意、氣、筋骨、肌肉、皮毛向外舒展。

【注意】腳有虛實，手有虛實。左實手與右實腳結合，右實手與左實腳結合。手腳結合，在拳理上稱為「上下相隨」。自己的手腳很難相隨，要注意陰動腳引手，陽動手引腳，日久即見功夫。

(二)攬雀尾　8動

1. 左抱七星（陰動，陰頂）

【步型】右坐步式。

【方向】面南。

【方位】正南。

【實腳】右腳實，尾閭即長強穴「坐」在右後腳跟。腳尖、膝尖、鼻尖在上下一條線上。右腳在八方線中心點。

圖13

【虛腳】虛腳虛淨，左腳虛，左隅位出腳約30°，左虛腳腳跟虛著地，腳尖上揚。

【手型】實手仰掌。

【實手】左實手仰掌（坡形，掌心向上），上弧鬆腕，無名指引向前正線運行，拇指遙對鼻尖。

【虛手】右虛手掌心向左，拇指、食指撐圓虛合於左肘側。

【視線】注視實手拇指梢。（圖13）

【內功操作】接起勢四動，陽動止點是陰動的起點，身形不變，鬆左腳由雙重變轉為右腳（腿）重心。實手拇指遙對鼻尖。注意頂上（百會穴處）虛靈。

每個動作鬆腰，腰不要用力，也不要以腰帶手帶腳。

實腳不要踩地，周身鬆不掛力，頭上虛靈神頂，周身輕鬆。注意鬆腕。

2. 右掌打擠（陽動，陽頂）

【步型】左腿弓步。

【方向】面南。

【方位】正南，左腳弓步在八方線中心點，腳後跟下為中心點。

【實腳】左腳實弓步，腳尖、膝尖、鼻尖在一條豎線上。膝尖與大趾大敦穴平齊為止，不可向前「跪膝」，跪久傷膝。

【虛腳】右腿虛直，如覺不舒適，腳後跟可向內扣。

【手型】變轉為橫掌虛手掌心向內。

【虛手】左實手鬆腕，變轉為虛手，掌心向內，上弧輕扶。

【實手】右虛手變轉為右實手立掌，掌心向外，合左手脈門。食指遙對鼻尖。

【視線】從右實手食指上方平遠視。（圖14）

【內功操作】鬆右實腳，吸收左右腹股溝，左腳鬆平落地，腳後跟為重心。鬆右實腳，以減法從10漸至9、8、7、6、5、4、3、2、1、0，右腿虛淨；左腳由0漸加至1、2、3、4、5、6、7、8、9、10，左腿由虛變實為弓步。注意：虛腿變實腿，虛腳不幫忙，變轉虛實

圖14

腿以減加法。

3. 右抱七星（陰動，陰頂）

【步型】弓步變坐步。

【方向】面南變轉為面西。

【方位】面西，左腿坐步。

【實腳】左實腳弓步變轉為左實腳坐步，腳下為八方線中心點。

【虛腳】弓步右虛腳變轉為左坐步的虛腳，右腳後跟鬆著地，腳尖上揚。

【手型】仰掌。

【實手】右實手仍為實手，仰掌（坡形）。

圖15 圖16

【虛手】左手仍為虛手。拇指、食指虎口圓撐，虛合在右實手肘彎部位。

【視線】注視右手食指梢。（圖15、圖16）

【內功操作】2～3動均是左腳為實腳，在從面南變為面西時，以左實腳腳後跟與陽頂上下一條線鬆轉，右虛腳處於鬆虛狀態。不要以腰帶動右轉。注意：要在空腰以及上下關節鬆空狀態下，方可輕靈轉動。轉變方向以左胯鬆轉為準確內功操作，右腿不能加力協助左腿轉方向。

拳法的先減後加，是指實腳變虛腳用減法，不是突變而是漸變，從10減到0，加法是從0加到10。如右腳減，先鬆腳大趾，再依次鬆至腳小趾，然後是前腳掌，再至腳後跟……漸鬆減。

圖17

4. 左掌打擠（陽動，陽頂）

【步型】右弓步。

【方向】面西。

【方位】西正位。

【實腳】右腿從虛腿變轉為弓步。右腳下為八方線中心點。

【虛腳】左腿鬆，虛直，如不舒適可內扣腳後跟，如變轉為坐步，腳前掌要外開為正腳形。

【實手】左手實，立掌打擠，掌心向外，上弧輕扶。

【虛手】右實手鬆肩、垂肘、鬆腕，從10逐漸鬆減至0，變轉為虛手，掌心向內。

【視線】從左手食指梢上平遠視。（圖17）

【內功操作】坐步變轉為弓步，仍以先減後加的拳法，鬆實腿、減力，逐漸使虛腿由虛變實。

在弓坐步的虛實腿變換中，以吸收左右腹股溝退去身上本力。注意：不要將全身重量都壓在坐弓步的實腿上。更不可壓在膝上，放鬆大腿，要腳跟虛靈減壓。

5. 右掌回捋（陰動，陰頂）

【步型】右弓步變轉為左坐步。

【方向】正西。

【方位】面西。

【實腳】右腳實弓步，變轉為左腳實坐步。八方線中心點從右腳下又變轉到左實腳下。

【虛腳】隨弓步變轉為實腿坐步時，虛腳變轉為實腳。

【實手】手背向上外弧輕扶回捋至右胯上方，前臂要平，手位不可下垂。

【虛手】左手心向上，中指輕扶右實手脈門。

【視線】視線從平遠收回追視右實手食指。（圖18、圖19）

【內功操作】右實手向西北22.5°舒展，鬆小指、鬆肩、垂肘，掌心向下看似右手回捋，此時是腳下弓步變轉為坐步，弓步變轉坐步是腳的陰陽虛實變化，手的動作很少。

圖18　　　　　　　　圖19

　　在虛實腿坐、弓步及弓、坐步的陰陽虛實變轉中，收吸左右腹股溝起著決定作用，這是內功上身的關要。注意陰陽從腳下始，要刻意進行「太極腳」的修煉。

6. 右掌前掤（陽動，陽頂）

【步型】弓步、坐步。

【方位】左右腳弓、坐步變換重心。

【方向】面西、偏西北13°左右，面北。

【實腳】由左實腳坐步變換成右實腳弓步，再變換成左實腳坐步。八方線中心點在實腳下。

【虛腳】虛右腳變弓步成虛左腳，左坐步再變換成虛右腳，腳尖上揚。

圖20　　　　　　　　　　圖21

【實手】實手仰掌掌心向上，外弧輕扶。

【虛手】左手中指輕扶右腕脈門隨實手動。

【視線】視線在前，右實手追視線。（圖20─圖22）

【內功操作】陽動手引腳，視線在前，手追視線，但右實手指梢與眼平，因左腿坐步變右腿弓步，再變左腿坐步，手隨腳下坐弓步變換似手運動。實手隨坐步─弓步─坐步的變換，從正西前掤運行至西北隅位，再後掤，運行至北面，走一個90°圓弧。

鬆腳收吸腹股溝，鬆腳、鬆踝坐弓步。

7. 右掌前舒（陰動，陰頂）

【步型】右腳內扣。

圖22　　　　　　　　　　圖23

【方向】面北變換成面向西南。

【方位】身位向西，運行至向西南。虛實腳變換，但實腳下是八方線中心點。

【實腳】左實腿坐步。

【虛腳】右腳虛，隨式變換向南，扣前腳掌，形成八字步。

【實手】右實手掌心向上，掌指向北，漸漸變換為立掌，掌心向南。

【虛手】左虛手中指輕扶右實手脈門虛隨。

【視線】注視實手食指梢。（圖23）

【內功操作】第6動右實手掌心向上後掤至指尖向北止，高與眼平，視線注視右食指。注意：鬆肩、垂

肘，前臂、肘上下垂直，不可歪斜，漸變立掌，鬆左胯
向南運行，右肘與右腳揚起的腳尖上下遙對，扣右腳前
掌成八字步型，右手隨、不動。面漸向西南隅位。身形
變轉，不可以腰帶，空腰以左胯變轉方位。

從腳上至手逐一放鬆九大關節。

8. 右掌右展（陽動，陽頂）

【步型】八字步。

【方向】西南隅位。

【方位】西南。

【實腳】八字步，由左實腳漸變為以右實腳為八方
線中心點。

【虛腳】左虛腳。

【實手】右立掌，掌心向南，上弧輕扶。

【虛手】左虛手中指梢輕扶右實手腕脈門虛隨。

【視線】順右手食指梢遠望。（圖24）

【內功操作】腳下左腳支持重心漸變為右腳支持重
心，左腳後跟虛起。腳下左右腳重心變換，身形從東向
西轉約30°，右實掌看似運動實則不動。這個動作的過程
以收吸左右腹股溝完成，身形不動，不要有動意。

實腿實足，虛腿虛淨，空腰，按照自己對拳藝的理
解去鬆腳、踝、膝、胯、腰、肩、肘、腕、手九大關
節。注意：肩以下、胯以上軀幹要空，每動要收小腹、

圖24

收腹、空胸。

（三）斜單鞭　2動

1. 右掌變鈎（陰動，陰頂）

【步型】坐步。雙膝不用力，收腹股溝坐。

【方向】面向西。

【方位】身形正西南。

【實腳】右實腳坐步。腳下為八方線中心點。

【虛腳】左虛腳虛靠於右腳內側。

【實手】右實手空掌，鬆腕，自然鬆攏五指，食指

圖25

引領向外上弧圓鬆變虛鈎，腕與眼平，拇指與食指、中指虛貼，無名指、小指鬆垂，指尖向下。此處右手說鈎不是鈎，拇指和其餘四指虛合即可。

【虛手】左虛手掌心向上，食指、中指、無名指、小指指背虛貼於右實手手腕部位。

【視線】注視右腕隆起部位。（圖25）

【內功操作】右實手變鈎時，定要虛左腳，鬆腕，右手五指自然鬆攏。原立掌食指梢與眼平，鬆攏變鈎的過程五指應上弧前圓鬆攏成鈎狀，腕應與眼平。

2. 左掌弧捋（陽動，陽頂）

【步型】馬步。

圖26

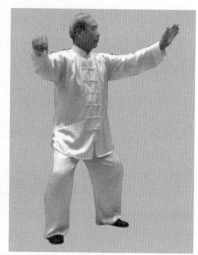

圖27

【方向】面向正東。

【方位】身形東南。

【實腳】左右腳雙重，左右腳中間尾閭垂點為八方線中心點。

【實手】左實手從掌心向上運動，漸漸變為掌心向西，再變為掌心向東。手指向外側45°，為斜掌狀。

【虛手】右虛手虛鈎不動，要低於左實掌。

【視線】從左拇指內側小關節遠望。（圖26、圖27）

【內功操作】右坐步腿不動，原地鬆；左腳沿西南至東北隅線後伸，鬆右腳，收吸右腹股溝，落左腳，身形漸變東南隅位。左腳大趾、二趾、中趾、四趾、小趾

逐一落地。

左實手弧形線運動到鼻前方，掌心變轉為向東位，雙腳重心成為馬步；面正東。

斜單鞭動作大，左實手運行90°弧線，收腹股溝雙坐馬步。上身不可主動，隨腳下陰陽變化而動。

（四）提手上勢　4動

1. 右抱七星（陰動，陰頂）

【步型】左坐步。

【方向】面南。

【方位】正南。

【實腳】左腳實，腳下為八方線中心點。

【虛腳】右腳虛，腳後跟虛著地，腳尖上揚。

【實手】右手實，掌外上弧坡形，掌心向上，拇指對鼻尖。

【虛手】隨身形向東南變正南，左虛手外上弧運行，食指、拇指虛靠右肘。注意身形方位漸變轉為正南，由左右腿虛實變化運行，左實手漸變為虛手不動。

【視線】注視右手拇指梢上一寸。（圖28）

【內功操作】此勢接「斜單鞭」2動（陽），右手虛鉤變仰掌，向南引視線，同時，向南正位扣左腳，腳

圖28

尖指向正南，左坐步形成右手抱七星。

鬆左右腳，雙重變換為左腳重心坐步，收吸左腹股溝。

2. 左掌打擠（陽動，陽頂）

【步型】右弓步。

【方向】面南。

【方位】正南，右實腳為八方線中心點。

【實腳】右實腿弓步，右膝、鼻尖與右腳尖上下相對，後面長強穴「坐」在右腳的腳後跟部位。腳下為八方線中心點。向右轉胯，左手食指對鼻尖，左腳可輕鬆上來。

圖29

【虛腳】左腿虛直，後腳腳掌可以稍向內扣，避免強直出力。

【實手】左虛手變化為實手，上弧漸立掌，掌心向外外弧運行至對右腕脈門。食指對鼻尖，下一動左虛腳方可上來。

【虛手】右實手由掌心向上變化為虛手，掌心向內。

【視線】從左手食指上遠望。（圖29）

【內功操作】右實手掌心向上，逐漸變化為虛手，掌心向內，循減法漸變要慢，左虛手從右腳位逐漸虛變實時循右前臂上弧到右腕脈門位，虛手漸變為實手。

圖30　　　　　　　　　圖31

3. 右掌變鈎（陰動，陰頂）

【步型】右弓步變轉為平行步。

【方向】面南。

【方位】南偏西南約12°。

【實腳】右腳實，腳下為八方線中心點。

【虛腳】左虛腳上步變為肩寬平行步。

【實手】右掌變化為右手鈎。掌變虛鈎以小指、無名指、中指、食指、拇指逐一鬆攏。

【虛手】左虛手。

【視線】仰視右手拇指橫下方。（圖30、圖31）

【內功操作】右手鉤向西南側約12°，左虛腳上步成為平行步形，左虛手向下運行，掌心向下，右手鉤向上運行到極限，注意鬆肩、垂肘。

4. 右鉤變掌（陽動，陽頂）

【步型】平行步。

【方向】面南，上仰。

【方位】南位。

【實手】右實手鉤，外弧。

【虛手】左虛手鬆落於小腹上方，掌心向下。

【實腳】右腳單重，右腳下為八方線中心點。

【虛腳】平行步，左腳為虛腳。（圖32）

【內功操作】鬆右實腳，往上節節鬆九大關節到手，手空腕鬆。

此動動作很小，右手鉤展開為掌，鉤變掌為從拇指向小指次序逐一展開。右掌立掌，從南側12°向東鬆腕，掌心向南，身形還原至對正南。

（五）白鶴亮翅　4動

1. 俯身舒掌（陰動，陰頂）

【步型】平行步。

圖32　　　　　　　　圖33

【方向】面南。

【方位】南位。

【實腳】平行步，右腳單重，腳下為八方線中心點。

【虛腳】平行步，左腳虛不負重，可以理解為擺設。

【實手】右實手掌心向南變為向下，漸收至額頭前。

【虛手】左虛手虛垂在右踝前，掌心向內。

【視線】順右拇指橫指下方遠視，隨俯身，左食指梢引視線（圖33）。

【內功操作】俯身時，注意空腰、鬆腳，各大關節逐節放鬆，下俯角度至90°止，側面看背為平形，勿隆背，此勢鬆腰、收吸腹股溝為關要。注意臀部不要往後坐。

腳下重心十分關要，習練者左右腳下各有一個八方

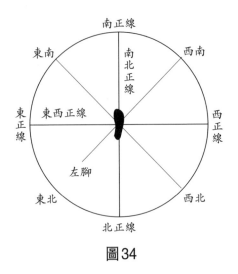

圖34

線圖（圖34）。重心腳是八方線中心點，腳前後為南北向稱為南北正線，東西向稱東西正線。修煉者左腳有左腳正線，右腳有右腳正線。從第六式起，左腳重心，文字上寫明左腳正線，右腳正線為右腳重心。

2. 左轉翻掌（陽動，陽頂）

【步型】平行步。

【方向】頂朝南、面向下，轉向頂朝東面向下。

【方位】身形南位轉向東位，平行步不變。

【實腳】右實腳變轉為虛腳。

【虛腳】左虛腳變轉為左實腳。腳下為八方線中心點。

【實手】左掌實，外弧隨重心向東運行。

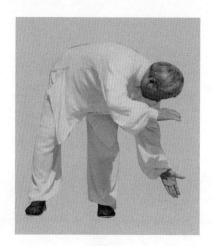

圖35

【虛手】右虛手在額頭前掌心向下，虛隨。

【視線】注視左實手食指梢下方。（圖35）

【內功操作】鬆右實腳，左腳變轉為實腳，隨左右腳陰陽虛實變化，鬆左胯，左右肩朝南變轉為朝東。左掌掌心向內漸翻轉為掌心向外、向東，視線留在東外側，左手鬆肩垂肘鬆虛靠左腿外側。左實腿重心、身形仍保持90°俯身狀，注意臀部不要後坐，保持腳與胯的垂直狀態。

3. 左掌上掤（陰動，陰頂）

【步型】平行步。

【方向】頭頂朝東，面東南。

【方位】正南位。

【實腳】左實腳，腳下為八方線中心點。

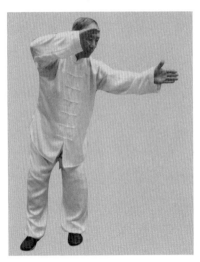 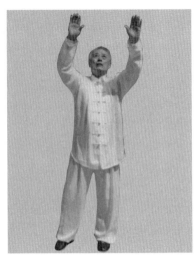

圖36　　　　　　　　　圖37

【虛腳】右腳虛。

【實手】左手實。掌心上弧輕扶向東漸向東南，再向正南。

【虛手】右手虛，掌心向下，變換為掌心向南。

【視線】注視左手食指梢前一寸。（圖36、圖37）

【內功操作】鬆實腳，左掌上弧形線往前上運行接視線，向東南隅位舒展，空腰，腳以上踝、膝、胯等大關節逐節鬆起，左掌拇指擋住視線看不到食指等四個手指，仰首視線上望，左手追視線，左實手右虛手指尖向上。

從第六式「摟膝拗步」始，每一動一次陰陽開合，就是鬆腰——以練者的理解鬆一次腰，以加強內功操作開合準確，每個勢都很輕鬆，每一次都很虛靈。

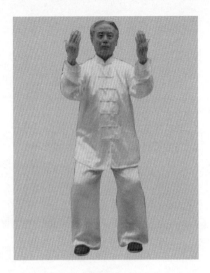

圖38

4. 兩肘下垂（陽動，陽頂）

【步型】平行步。

【方向】面南。

【方位】南位。

【實腳】左實腳為八方線中心點。

【虛腳】右腳虛。

【實手】左手實，掌心向外。

【虛手】右手虛，掌心向外。

【視線】從兩掌之間遠視。（圖38）

【內功操作】鬆左實腳，從下往上逐一放鬆踝、膝、胯、腰、肩、肘、腕、手等關節，左右手鬆落，不要有

動意，雙手自然肩鬆、垂肘而落。然後左右掌外弧鬆腕向內變轉成掌心向內，屈膝成坐步，左腳重心。

兩肘下垂，鬆肩垂肘，關要是鬆腳。坐，關要是收吸左右腹股溝。

此勢為內功操作的「三動三不動」，兩手下落鬆肩垂肘，手動腳不動，手與肩平時，鬆腳屈膝坐步，腳動手不動。

至此已完成五式22動，11動陰動，11動陽動。注意陰動腳引手，陽動手引腳，似燈和電門的關係，手是電門，腳是燈；陰動，腳引手，腳是電門⋯⋯

（六）摟膝拗步　8動

從此式起始注意頂的修煉，修煉者頭上有陰頂、陽頂，陰頂在「百會穴」，陽頂在「囟會穴」（俗稱囟腦門）。不要有意念，頂上虛靈，有神即可，稱虛靈神頂。陰動想百會，陽動想囟門，一想即逝。

1. 左掌圓展（陰動，陰頂）

【步型】平行步變化為右坐步。

【方向】面南轉面東下位。

【方位】南轉東位。

【實腳】左實腳面東變轉為右實腳，右腳尖向南，

圖39

腳下八方線中心點。

【虛腳】鬆右腳鬆轉右胯，左胯虛，向左開腳，左腳腳後跟虛著地。

【實手】左實手以小指引向東位外弧舒展，掌心向下，停在左胯側。

【虛手】鬆肩、垂肘，右虛手鬆攏虛鉤上弧運行，虎口停於右耳外側，手背向上，食指立，指甲向外。

【視線】注視左手食指梢。（圖39）

【內功操作】身形在南位，鬆左腳到頂，變轉為右腳重心，鬆右胯向東鬆轉。向東轉動時注意切勿動腰，空腰內功操作，有腰將前功盡棄。

每動注明左或右實腳八方線中心點，因為左腳南北

正線和右腳南北正線不在一個方位上，故每動根據左右腳重心，強調實腳的八方線中心點。

陰動腳引手：鬆腳、手動，似電門和燈泡的關係，開電門、燈泡亮時間差極微。

2. 右掌前展（陽動，陽頂）

【步型】右腿重心坐步變轉，左腿重心弓步。

【方向】面東。

【方位】東位。

【實腳】左腳重心，為八方線中心點。弓步要求站住東西正線，吸收左腹股溝。

【虛腳】右腳虛淨，淨到肉隙骨縫不留力。

【實手】右實手虛掌，手背向上轉向外，掌心向內，此時食指放鬆向上旋一個小弧，鉤展為掌，從拇指、食指、中指、無名指、小指逐漸展開，以無名指引領為掌，指尖向前，掌心向外。

【虛手】左掌虛，掌心向下虛隨。

【視線】順拇指中節內側遠視。關於視線，循拳理規定，陽動視線在前，實手追視線，陰動視線回來追實手手梢。（圖40）

【內功操作】右實腿坐步，變轉為左實腿弓步，實腿減力、虛腿逐漸加力，虛腿被動，不可主動加力。變動時鬆右實腿，從腳往上鬆，九大關節逐節上鬆，右坐

圖40

步（陰）變轉為左弓步（陽），右實手從鉤變掌不動
——腳動手不動。左實腿完成弓步後，右掌已運動在左
正線，手往前運動時，掌向外開，成為右偏立掌，視線
從拇指內側小關節線平遠視。

陽動手引腳：手是電門腳是燈泡。

3. 右掌展按（陰動，陰頂）

【步型】左弓步。

【方向】面東。

【方位】東位。

【實腳】左實腿弓步，左腳站在左正線上，腳下為
八方線中心點。

【虛腳】虛腳虛淨。

【實手】右實手掌心向下，右掌向前舒展，食指梢在左實腳正線，拇指與食指虎口開大約15公分，這個距離不是靠往前延伸上肢完成，而是由收吸腹股溝虛實變轉來完成。

【虛手】左虛手掌心向下摟膝虛提漸變虛鈎，提至左耳旁。

【視線】注視右手食指梢。（圖41）

【內功操作】關要為鬆左腳，收吸左腹股溝，不可向前延伸右肢，手與身形距離不變，上肢手形的變化，垂肘，肘尖垂下，永遠不變，在身形方位變轉時，注意腰不可主動加力，空腰隨，提示意念「空腰」。

4. 左掌前展（陽動，陽頂）

【步型】右弓步。

【方向】面東。

【方位】東位。

【實腳】鬆腳，節節貫串到頂，身正，收吸左腹股溝。由左腳重心，坐步形，逐漸轉虛腿虛直。

【虛腳】虛右腳腳跟不著地，屈膝鬆靠在左腳側過渡，然後右腳向右側隅位出腳，逐變轉為實腿弓步。腳下為八方線中心點。

【實手】左手實，鈎漸變掌，拇指外弧始逐一鬆展

圖41

圖42

五指，食指尖有一次外旋，無名指引領，側立掌掌心向
東，掌指向上。

【視線】從左手拇指食指梢上遠視。（圖42）

【內功操作】這一動是從左實腿弓步，左腳正變轉
右實腿弓步，站住右正線，左右腿陰陽變轉兩次虛實，
以鬆左右腳、收吸左右腹股溝來完成。兩次變換陰陽，
均為腳動手不動，手動作微小。在左掌前展運動中，右
弓步腳站住八方線右正線後，右手在到位運動中，掌心
由向下變轉為向左再變轉為掌心向前，走一個弧形線。

5. 左掌展按（陰動，陰頂）

【步型】右弓步。

【方向】面東。

【方位】東位。

【實腳】右腳重心，右正線，腳下為八方線中心點。

【虛腳】左腳虛直，如感覺不適可內扣後腳掌。有功夫後虛腿鬆直，可不再扣後腳跟。

【實手】左實掌下弧運行至掌心向下，再提示：所有上肢伸展動作，肘應自然下垂，肘尖自然下落，不可翻肘。

【虛手】右掌虛，掌心向下，鬆攏小指引領成虛鉤，鬆提止於右耳外側，虎口對耳輪，手背向上。運作時注意鬆肩垂肘。

【視線】注視左掌食指梢。（圖43）

【內功操作】此勢內功操作與本式第3動「右掌展按」同，而左右上下掌、腿不同。關要是收吸腹股溝，空腰必溜臀。

修煉太極拳一次有一次體驗，一次有一次收益。一個動作循拳理規律，規範準確，要千百次反覆練，練中悟，悟中練，自有新的體驗。

6. 右掌前展（陽動，陽頂）

【步型】右弓步變左弓步。

【方向】面東。

【方位】東位。

圖43 圖44

【實腳】右腿弓變轉為左腿弓步，左腳正線，腳下為八方線中心點。

【虛腳】左虛腿變轉為弓步實腿。

【實手】左實手變虛手，掌心向下，鬆落於左胯側。

【虛手】右虛手變轉為右實手前展，偏掌，手心向前。

【視線】從右手拇指橫紋處遠視。（圖44）

【內功操作】此動與第4動「左掌前展」動作同，只是左右變換。左實腿弓步，有兩次左右腳陰陽變化。關要為左右腿弓步，均應站住東西正線，弓步一定要腳、膝、鼻尖三尖虛對，「長強」遙坐在實腳後跟上。

7. 右掌回捋（陰動，陰頂）

【步型】右坐步。

【方向】面東。

【方位】東位。

【實腳】鬆左實腿，漸減重心，變轉為右坐步之左虛腿，足尖上揚。

【虛腳】右虛腿漸變為實，右腿坐步。腳下為八方線中心點。

【實手】右實手掌心向東漸虛鬆，鬆肩垂肘，下弧運行，實手變轉為虛，掌心向東變轉為向北，空掌鬆垂。

【虛手】鬆垂在左胯側，掌心向下。

【視線】注視右掌食指上方。（圖45）

【內功操作】左實腿弓步，鬆腳減力漸變轉為虛腳，腳尖上揚，右腿實坐步。

注意，坐步變弓步，不要有向前去的動意，弓步變坐步，同樣不要有向後退的動意。修煉者宜養成無動意，無意念，無雜念，無進、無退的無障礙練拳（不要有向前向後退的想法）的習慣。

陰動陰頂，陽動陽頂，在內功操作中要在練中悟，悟中練，每動定分陰陽，均應有頂。

圖45 圖46

8. 左掌前掤（陽動，陽頂）

【步型】右坐步。

【方向】面東。

【方位】東位。

【實腳】右實腳坐步，站住右正線，腳下為八方線中心點。

【虛腳】左腳虛，腳後跟虛著地，腳尖上揚。

【實手】左實手，從左側掌心變轉向外（北）、向上、向前走上弧線，輕扶至鼻前方右正線，左抱七星，拇指遙對鼻尖。

【虛手】右手虛，拇指、食指虛貼於左肘彎部位。

【視線】從左實手拇指梢上遠望。（圖46）

【內功操作】上肢左右手屈伸，應注意小指鬆，凡回捋動勢更應注意鬆小指，以利於放鬆周身九大關節及腳趾26個小關節，手指28個小關節。實手食指輕扶。輕扶，是要求習練者時刻注意實手的食指尖前約一寸，輕輕扶著拳的運行路線。

（七）手揮琵琶　2動

1. 左掌前合（陰動，陰頂）

【步型】右腿坐步變轉成左腿弓步。

【方向】面東變轉偏東北。

【方位】身形東位。

【實腳】右腿實坐步，鬆右腿，逐漸變轉為左弓步，虛腿，腳下為八方線中心點。

【虛腳】鬆右腳，收吸腹股溝，虛腳逐漸落地，右實腿減力，重心逐漸移至左腿，變轉為左弓步。

【實手】左實手向右東南隅位走外弧，輕扶，經右腳正線運行至左弓步實腳正線，仍漸向東北隅位運行13°，止於東北隅位。

【虛手】右虛手掌心向上，中指輕扶左實手脈門虛隨。

【視線】注視左掌食指梢。（圖47—圖49）

圖47

圖48

圖49

　　【內功操作】左手食指輕扶拳套路路線，注意陰頂。手被動，隨右實腳變虛、左虛腳變實，左實手從東南運行至東北隅位。

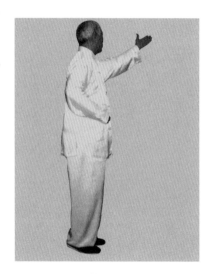

圖50

2. 左掌上掤（陽動，陽頂）

【步型】左腿弓步變轉成兩腳併步（自然步）。

【方向】面東北。

【方位】身形東位。

【實腳】左腳實，腳下為八方線中心點。

【虛腳】右腳上自然步虛落於左腳側，鬆腳漸立身。

【實手】左實手漸向東北隅位約45°運行到位。外弧輕扶。注意上臂與肩平。

【虛手】虛隨左實手，漸鬆肩垂肘，右虛手掌心向內鬆落在右肋下，似彈琵琶，手動腳不動。

【視線】順左手食指梢遠望。（圖50）

【內功操作】左實手運行至東北隅位45°，左虛腳上步虛停在右實腳側。鬆左腳，漸立身，腳動手不動。注意，左實手向東北隅舒伸，掌心向上。

(八)上步搬攔捶　4動

1. 左掌下合（陰動，陰頂）

【步型】自然步。

【方向】面東北隅，面東。

【方位】正東位。

【實腳】自然步，右腳虛，左手運行至右正線上，右腿變轉為實腳，坐步。腳下為八方線中心點。

【虛腳】左腳由實漸變虛。

【實手】左實手東北隅上弧運行，掌心向上逐漸變轉為掌心向下，小指引動實掌向左正線上、右正線上運行，此時右虛腿變為實腿。

【虛手】右虛手翻轉，掌心向上，與下落的左實手虛合，一拳距。

【視線】注視左食指梢。（圖51、圖52）

【內功操作】注意被動行功，意在退去身上本力。手動腳不動，從體形講，左右腿左實右虛不動；從內功解，右實腿從腳下往上逐節上鬆。左手實，掌心向下，右仰掌虛隨，似抱球。

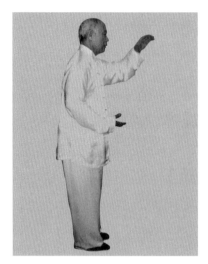

圖51

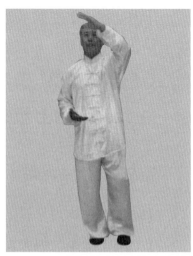

圖51附圖

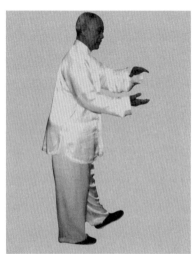

圖52

2. 左掌前掤（搬）（陽動，陽頂）

【步型】右坐步，左腿弓步。

圖53

【方向】面東南轉向東北。

【方位】東位。

【實腳】右坐步逐漸變轉為左弓步。腳下為八方線中心點。

【虛腳】左虛腿腳尖漸落平變左腿弓步，右腿實漸變為虛。

【實手】左掌掌心向下，下落與右手虛合後，左掌掌心向下向東北隅舒展；同時，左虛腿變轉為左弓步。左掌從右正線弧形舒落至左正線，再向東北隅位停。

【虛手】右掌心向上，中指輕扶左腕脈門虛隨。

【視線】左掌食指與眼平，視線順左食指遠視。

（圖53）

【內功操作】此動為陽，與「手揮琵琶」第1動
「左掌前合」路線相同，但後者為陰動，陰陽動的變轉
不以形分，以腳下的陰陽變轉。注意陽頂的運動。

此動為陽，「手揮琵琶」第1動「左掌前合」拳路
線相同，但為陰動，陰陽動的變轉不以形分，以腳下的
陰陽變轉。注意陽頂的運動。

3. 左掌回捋（攔）（陰動，陰頂）

【步型】左弓步變右坐步。

【方向】面東北，面東。

【方位】東正位。

【實腳】左弓步漸變轉成右坐步，右腳下為八方線
中心點。

【虛腳】左實腳變轉為左虛腳。

【實手】隨左弓步變轉為右坐步，左掌掌心向下，上
弧線從東北隅位鬆肩、垂肘，隨左腿弓步變轉為右坐步，
左掌回捋，左肘垂至左肋處，向右正線立掌，掌心向右。

【虛手】右虛手虛隨至右肋部位，垂肘掌變虛捶，
捶平面向東。注意，右上臂垂直向下，前臂平，肩肘不
掛力。

【視線】注視左掌食指梢（平視）。（圖54）

【內功操作】鬆小指。此動動作多變，左右掌虛實
變轉，俯掌變轉為立掌，右虛掌變化為捶，成攔勢，但

圖54

不可有攔擊的動意。內功操作把握百會陰頂，周身放鬆，手腳空結合。

4. 右捶前出（陽動，陽頂）

【步型】右坐步轉變成左弓步。

【方向】面東。

【方位】東位。

【實腳】鬆右坐步到頂，收吸右腹股溝。逐漸減力，實減為虛。

【虛腳】鬆落左腿，腳掌虛鬆著地，逐漸變轉為實弓步。腳下為八方線中心點。

【實手】右捶鬆肩垂肘下弧運行，再從左掌掌心處向

圖55

圖55附圖

前上弧運行，遙與胸部相對，或捶向前與臉遙對，立拳。

【虛手】虛左掌，鬆肩、垂肘，外弧運行，立掌落於胸前。

【視線】從右捶食指中節遠視。（圖55）

【內功操作】空腰，按修煉者對腰的理解空腰，不掛力。捶從右正線上弧運行到左正線，千萬不要往前走捶，而是以右坐步變轉為左弓步，形似動，而捶不動。拳訣上說「太極不用手，手到不要走」，「大動不如小動，小動不如不動」。「不動、不主動，不妄動」是上乘大道。

（九）如封似閉　2動

1. 回拳立掌（陰動、陰頂）

【步型】右坐步。

【方向】面東。

【方位】東位。

【虛腳】左實腿弓步變轉為右腿實坐步。變轉時先減左實腿之力，漸變虛腿，腳後跟虛著地，腳尖上揚。

【實腳】右虛腿變轉成右實腿坐步。注意虛腿變轉為實腿，虛腿不協助加力，由實腿減力漸虛，虛腿漸變轉為實。腳下為八方線中心點。

【實手】右實手捶，上弧形線，鬆腳回拳，拳面向上。

【虛手】左掌漸變成掌心向上，鬆肩、垂肘運行至右上臂下見四個手指。右捶漸鬆展拇指、食指、中指、無名指、小指變為立掌，鬆肩，垂肘，左立掌，掌心向內，手動腳不動，注意腕不著力。

【視線】向前看。（圖56）

【內功操作】左右手屈伸變化大，時時注意鬆腰，右腿坐步，站住右正線，身形不可歪斜，同時把握胯以上、肩以下軀體的鬆空。

圖56　　　　　　　　　圖56附圖

2. 兩掌前展（掤）（陽動，陽頂）

【步型】左弓步。

【方向】面東。

【方位】正東位。

【實腳】左實腿弓步，腳下為八方線中心點。

【虛腳】右腿直伸虛位，空腿為佳。

【實手】左實腿弓步，右掌為實，鬆肩、垂肘下弧立掌，右掌心向左變右掌心向前東位上弧線前掤。

【虛手】左掌虛，立掌掌心向右與右掌心相對，鬆肩垂肘下弧運行，掌心漸變轉為向前，東位外上弧舒展，空掌上掤。

【視線】從左右兩掌中間遠視。（圖57）

圖57

【內功操作】左右手前展上掤，左右臂和左右掌均不得有向前上掤之意念，而是由坐步變轉為左弓步的過程中，從右正線運行至左正線，左右手形於向前，其實並沒有上前的動作，請習練者細細品味。

（十）抱虎歸山　2動

1. 兩掌前展（陰動，陰頂）

【步型】左弓步。

【方向】面東，面向下。

【方位】東左正線。

圖58

【實腳】左腳實弓步，腳下為八方線中心點。

【虛腳】右腿虛伸向後隅位（西南）。

【實手】左腿實弓步時，右手掌實，掌心向前漸變為掌心向下，此時腰背中正安舒，收吸左腹股溝，形似向下。

【虛手】左手立掌虛，掌心向前漸變為掌心向下。

【視線】注視左右兩掌中間。（圖58）

【內功操作】鬆左腳，逐節上鬆至手梢，鬆腕空腰，左右掌前展，關要是收吸左腹股溝，背平不可隆起。

2. 兩掌展開（陽動，陽頂）

【步型】左弓步變右弓步。

圖59

圖60

【方向】面東、面南、面西南、西位。

【方位】正東位，正南位。

【實腳】左實腿弓步，變轉為右實腿弓步。

【虛腳】左腿虛，不可強直。

【實手】右實手掌心向下，隨左右腿重心的變化，外弧輕扶從正東左腳正線，依次向東南、南、西南、西運行，停於西位，完成180°運行。右腳以前腳掌為軸，向內扣後腳跟。

【虛手】左手掌心向下、指梢向東不動。

【視線】順右掌食指梢遠望。（圖59、圖60）

【內功操作】「兩掌展開」不是刻意去展開兩掌，而是鬆左腿，鬆右腳，收吸右腹股溝，「其根在腳，形於手

指」，鬆腳，反映於展開的雙掌上。不能有兩掌伸開之動意，如有動意，腰、肩、肘、腕、手均形成僵緊之狀態。

（十一）左高探馬　2動

接上式　左轉

1. 兩掌虛合（陰動、陰頂）

【步型】虛丁步。

【方向】面東。

【方位】正東。

【實腳】鬆腰，右實腿直立，直立腿不可強直，膝微屈，微收吸腹股溝。右腳尖向南，身形東轉，右腳下為八方線中心點。

【虛腳】左轉，左虛腳鬆回至右實腳內側，腳尖虛著地，腳跟抬起，虛靠在右腳內側，為虛丁步。

【實手】右手鈎變掌，掌心向下，鬆肩垂肘隨身形向東轉動，右掌經右耳鬆落於胸前，指尖向左，手心向下。

【虛手】左手虛。鬆肩垂肘鬆小指，左掌鬆回至腹前，掌心向上，指尖向右，左右掌虛合，相距約兩拳。

【視線】平視正前。（圖61）

【內功操作】29式是「三無」普及版，即無意念、無視線、無內功修煉提示。常練29式達到健體強身效

圖61

益，已經不錯了。深入聯繫，再進行內功修煉會有收穫。

2. 右掌舒展（陽動，陽頂）

【步型】左隅弓步。

【方向】面東。

【方位】正東。

【實腳】左虛腳向左隅位45°出腳，成左隅弓步，腳下為八方線中心點。

【虛腳】右實腿鬆，屈膝，減力，變化為左弓步的右虛腿。

【實手】左腿由虛變轉為實弓步的同時，鬆腰，右實掌從胸前隨右左腳的虛實變轉，向東北隅位運行舒

圖62

展，腕與肩平，掌心向下，掌指微斜向上。

【虛手】左虛掌，掌心向上，中指輕扶右腕脈門虛隨。

【視線】順右掌食指梢遠視。（圖62）

【內功操作】練拳要按規矩練。前輩要求後學循規蹈矩，如此練拳就是向內功大門邁腿。

（十二）右轉右分腳　4動

1. 右掌回捋（陰動，陰頂）

【步型】左隅弓步。

【方向】面東，面西北隅下位。

圖63

【方位】正東。

【實腳】左腿實，弓步，腳下為八方線中心點。

【虛腳】右腿虛，收吸腹股溝，腿勿強直，右腳尖向南，當實手運行至左膝外側時，右腳開後跟，腳尖正南轉為向正東位。

【實手】右手實但以空手運動，以小指引動沿外下弧鬆肩垂肘向左膝外側運行，俯掌，指尖向下。

【虛手】右掌往下運行的同時，左臂鬆肩垂肘，以無名指引動上弧運行虛停於右臉外側，掌心向外，指尖向上。

【視線】注視右掌食指梢。（圖63）

【內功操作】對初學傳統太極拳的人，不特別要求

過早進入內功修煉，能遵前輩先賢拳經的規範拳理動作就可以了。拳論云，由著熟漸悟懂勁，由懂勁而階及神明。

2. 兩掌交叉（陽動，陽頂）

【步型】左隅弓步。

【方向】面東。

【方位】正東。

【實腳】左腿實，隅位弓步，腳下為八方線中心點。

【虛腳】右腿虛，鬆虛不強直。

【實手】右掌實。鬆腰，以拇指為中心，食指、中指、無名指、小指逐漸向外翻，掌心向外。鬆腕上外弧運行，至胸前腕與肩平，鬆左胯，身形正東。

【虛手】左虛掌外上弧運行，掌心向外，掌指向上。兩腕交叉，右腕在外。

【視線】順左右腕交叉中間平遠視。（圖64）

【內功操作】先賢武禹襄拳論，「一舉動，周身俱要輕靈」。著熟後一舉動方可輕靈。

3. 兩掌高舉（陰動，陰頂）

【步型】左單腿獨立步。

【方向】面南。

【方位】正東。

【實腳】左腿實，單腿直立，立柱式身形，微收腹

圖64 圖65

股溝。為了支撐全身重量，注意放鬆腳、腳踝，鬆膝、鬆胯、鬆大腿、溜臀、裹襠、收腹、鬆腰，是穩固重心的基本保證。腳下為八方線中心點。

【虛腳】右腿虛，鬆提，大腿與胯平高，鬆膝，小腿和腳虛懸不可掛力。

【實手】左掌實，鬆肩，以無名指引動，鬆小指外弧外旋向上運行。

【虛手】右掌虛，左右腕虛搭，右腕在外，隨左腕向上至極限。注意鬆肩垂肘，不可向上強直。

【視線】雙腕下平視。（圖65）

【內功操作】初學者要特別注意陰陽虛實、實腳實足、虛腿（腳）虛淨，每個動作都在開啟內功大門。

4. 分掌分腳（陽動，陽頂）

【步型】左單腿獨立步。

【方向】面西南隅位。

【方位】南偏西。

【實腳】左腿實，單腿直立，立柱式身形，鬆腰，鬆踝，收吸腹股溝，腳、尾閭、頂上下一條線。單腿不掛力，重心更加穩固。腳下為八方線中心點。

【虛腳】右腿虛，在左右掌分掌時，右腿分，以小腿與大腿平分腳，腳面向上。

【實手】左掌實。左右掌向上舒伸，左右食指相對時，似摸鍋底，隨即兩掌外下弧分，左實掌掌心向上呈斜坡形，指尖向北，略高於右掌。

【虛手】右掌虛。向前分掌，右掌掌心向外，掌指向東南隅位。

【視線】順右掌食指梢遠望。（圖66）

【內功操作】什麼是內功？陰陽變動，舉動輕靈，周身鬆空，動分虛實，虛實漸變，動靜開合，安靜中正，以意行功，腳虛鬆趾，手腳結合，等等，很多。

（十三）下勢　2動

接上勢，右腳前腳掌、後腳跟漸落地，重心在右腿

圖66

（腳）。

1. 右掌下挒（陰動，陰頂）

【步型】馬步型，左側弓步型。

【方向】面東。

【方位】正南—正東。

【實虛腳】右腳下落，腳尖向南，右腿坐步，左腳虛落地，足尖向南。右腳下為八方線中心點。

【實虛手】右掌引視線，頭漸向右轉，視線隨之注視右掌食指梢。右肩鬆，垂肘，右掌掌心向內外下弧運行至右膝前，接著右腿鬆，左胯向東微轉，右掌隨之運行至左膝前，左腿弓步，右腳後跟虛起，右掌鬆肩漸鬆

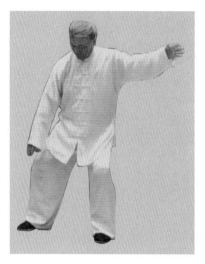 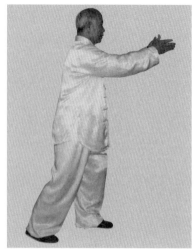

圖67 圖68

起至肩平，左右掌掌心相對。

【視線】右手引視線，注視右掌食指梢。（圖67、圖68）

【內功操作】初學者仍然用心將拳套路練會練熟，熟能生巧。「巧」中自然有拳理、豐富的拳理。要認真練拳，認識理解拳之奧妙。

2. 兩掌回捋（陽動，陽頂）

【步型】左腿立長身──左腿坐步──馬步──右弓側步型。

【方向】面東南──面西南──面東俯視。

【方位】東南──正南──西南──東南。

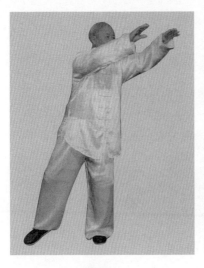

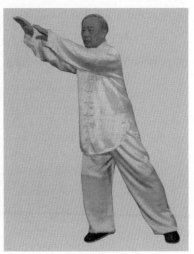

圖69 圖70

【實虛腳】由左腿重心左立步漸變馬步（雙重），再漸變轉為右弓側步，然後雙重馬步，再右腿坐步，左腿虛，雙腳尖朝南。左腿虛淨，腳尖向南點地，腳後跟虛起。

【實虛手】手隨腳下陰陽變動，左右俯掌，先右食指外弧輕扶，從東南隅隨右腳後腳跟落地沿弧形線向南、向西南隅位運行，掌指齊眼高。隨後鬆右腳，左腳後跟落地，向前轉右胯，鬆肩垂肘，左右掌俯掌，循下弧向東運行。

【視線】先注視右食指，再視左食指梢。（圖69—圖71）

【內功操作】太極拳是文化，將太極拳讀成拳，什麼文化都沒有了。

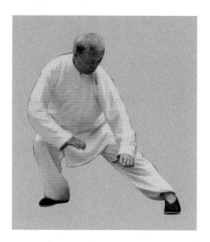

圖71

(十四)金雞獨立　4動

1. 右掌前掤（陰動，陰頂）

【步型】左弓一字步型。

【方向】面東。

【方位】東正位。

【實虛腳】右腿鬆起，左腳前掌微外開，腳尖向東，漸實左腿成一字弓步型。重心在左腿，左腳下為八方線中心點，右腿虛，勿強直。

【實虛手】在左右腿虛實變轉的同時，鬆腰、鬆轉左胯面東，左掌俯與肩平，左臂鬆肩垂肘，右掌仰，從左臂前臂下往外舒展，掌指向北。

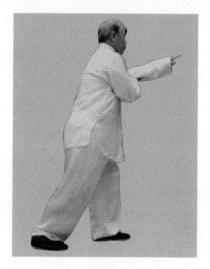

圖72

【視線】注視左俯掌食指梢。（圖72）

【內功操作】初學者已知太極內功是什麼了。自然太極拳不是滿足肢體動作、提臀踢腿抻腰拔骨類的武術動作。太極拳動作講究關節鬆且節節貫穿，如動作時，從腳鬆到頂，以體現其根在腳。

2. 右掌上掤（陽動，陽頂）

【步型】左單腿獨立步型。

【方向】面東。

【方位】東正線位。

【實腳】左腿實，隨掌變動，單腿支撐重心，腳下為八方線中心點。重心腿勿強直，鬆立，微收吸腹股

溝，頂上虛靈，平視，則重心更加穩固。

【虛腳】右腿虛，左掌鬆下時，鬆提右膝，膝與胯平，小腿鬆，腳尖向下鬆垂。

【實虛手】右掌實，順左臂外下弧向前運行，右掌與左掌鬆合後，右掌以無名指引動外弧向上高舉，中指上插雲天，食指輕扶空氣，小指有鬆垂感，拇指撐圓，掌心向左。左虛手鬆肩垂肘外弧鬆落於下，掌心向右，食指尖虛指右腳跟。

【視線】平遠視。（圖73）

【內功操作】此勢是以左右腿獨立來完成的。左腿獨立、右腿獨立均為單腿重心。太極拳雙重僅僅是過渡。請體味。

3. 左掌前掤（陰動，陰頂）

【步型】右腿弓步。

【方向】面東。

【方位】東正線位。

【實虛腳】右腿鬆落，漸鬆左腿實右腿，成右弓步，右腳下為八方線中心點。左腿鬆勿強直。

【實虛手】右肩鬆，垂肘，右掌外下弧鬆落，漸變俯掌，與肩平；左掌仰掌外上弧運行，停於右上臂下，指梢露於上臂外。

【視線】平視。（圖74）

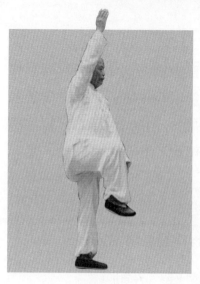

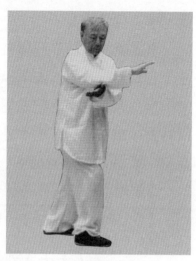

圖73 　　　　　　　　　　 圖74

【內功操作】自然太極拳81式328動，164動陰，164動陽，陰陽各半。運作時，陰陽（虛實）不斷在左右兩腳（腿）間變化。雙重僅僅是過渡，請體驗。

4. 左掌上掤（陽動，陽頂）

【步型】右腿獨立步。

【方向】面東。

【方位】東正線。

【實虛腳】右腿實，單腿支撐重心，腳下為八方線中心點。重心腿不能強直，腳鬆、踝鬆，鬆立微收吸腹股溝，陽頂，頂上虛靈意越高越顯功力，平遠視重心更為穩固。虛左腿，左掌鬆落時，左腿鬆提膝與胯齊，小

腿、腳尖自然鬆垂。

【實虛手】左掌仰順右臂下側向前運行，左右掌相合後右臂鬆肩垂肘，左掌以無名指引上外弧上行，意念中指指九天，食指鬆輕扶雲氣，小指有鬆落感，拇指虎口鬆圓，掌心向右。右掌外弧鬆小指引停於胯前，掌心向左，掌指虛指左腳後跟。

【視線】平遠視。（圖75）

【內功操作】在行拳過程中體驗陰陽變化。

（十五）倒攆猴　6動

1. 左掌反展（陰動，陰頂）

【步型】右腿獨立步。

【方向】面東。

【方位】東正線。

【實虛腳】右腿實，右腳下為八方線中心點。左腿虛提不動。

【實虛手】左肩鬆，垂肘，左掌鬆落變鈎，左掌合谷穴與左耳輪齊高，相距一指。右掌外上弧運行，鬆肩、垂肘，仰掌前掖，肘尖在左膝內側。

【視線】注視右掌食指梢。（圖76）

【內功操作】陰陽變化的操作，從形體解，陰動從腳上反映右腳重心。陰動從大趾、二趾、中趾、四趾、

圖75 圖76

小趾漸漸至前腳掌外延、後腳跟外延走弧形線，到腳後跟無限下。

2. 左掌前展（陽動，陽頂）

【步型】右弓步。

【方向】面東。

【方位】東正線。

【實虛腳】左腿鬆漸虛坐，腳下為八方線中心點。左腳向後鬆落，腳前掌著地，逐漸過渡到腳後跟落地，成右弓步之虛腳，勿強直。

【實虛手】右掌俯掌隨弓步外下弧摟膝，止於右膝外側。左掌實，往前舒展，偏立掌，虎口朝上，與肩平。

【視線】視線從左偏立掌拇指內側關節線遠望。（圖77）

【內功操作】左腳重心，則以左大趾、二趾、中趾、四趾、小趾順序左外延左後下，再前腳掌後腳跟弧形線左後下，無限下。

3. 左掌下按（陰動，陰頂）

【步型】左腿實坐步。

【方向】東南隅俯面。

【方位】東南隅位。

【實腳】右弓步鬆腳到頂，漸變轉為虛右腿實左腿坐步。左腳下為八方線中心點。

【虛腳】右弓步漸虛，變轉為坐步的虛腿，腳尖上揚。

【實手】左掌實，俯掌，外弧輕扶，小指引領隨右胯空鬆向前舒展鬆按，掌心向下遙對右腳上揚的腳尖。

【虛手】右虛手鬆攏為虛鉤，上提，虎口與耳輪平，亦稱「虎口找耳輪」。

【視線】注視左掌食指梢。（圖78）

【內功操作】在陰陽操作時，陰動收斂入骨，總收於腳下；陽動舒展，從腳往上舒展，肢體從骨裏往外舒展。注意不是肢體往外伸展。

圖77 圖78

4. 右掌前展（陽動，陽頂）

【步型】左腿弓步。

【方向】面東。

【方位】東正位。

【實腳】左實腿坐步不變，腳鬆虛意識上至頂，頂上虛靈。漸變為左弓步，左腳下為八方線中心點。

【虛腳】左弓步虛鬆，在鬆左腳上至頂時，右腿被動自然後移，腳前掌先著地，逐漸過渡到全腳掌鬆平落地。

【實手】右手實，從右耳輪部位，右手虛鉤上旋成偏立掌，無名指引不動，外弧輕扶，隨左坐步變轉為左弓步，手掌運動到左膝上方，鬆腕，右掌向外旋成為右側立掌，掌心向外。

圖79

【虛手】左虛掌俯掌，小指引動外弧摟膝，鬆落於左膝外側。

【視線】從右掌拇指內側關節線遠望。（圖79）

【內功操作】陰陽變化沒有動作，均為心意活動。

5. 右掌下按（陰動、陰頂）

【步型】右坐步。

【方向】面東北。

【方位】東北隅位。

【實腳】左弓步鬆腳到頂漸變為虛，右虛腳變為實腿坐步，右腳下為八方線中心點。

【虛腳】左腿逐漸變轉為虛腿，腳後跟虛著地，腳

圖80

尖上揚。

【實手】右掌實，以小指引領，外弧輕扶，向前舒展，俯掌按掌，遙對左腳腳尖。

【虛手】左掌虛，鬆攏漸變虛鈎，鬆肩，垂肘，鬆提至與耳平，虎口對左耳輪。

【視線】注視右掌食指梢。（圖80）

【內功操作】關於視線對初學者不要求，視線也分明陽。陽動，視線在前，手追視線；陰動，實手動作在前，視線追手。

6. 左掌前展（陽動，陽頂）

【步型】右弓步。

【方向】面東。

【方位】東正位。

【實腳】右實腿坐步，腳鬆上至頂，漸變轉為右弓步，右腳下為八方線中心點。

【虛腳】左虛腿被動向後隅位舒伸，腳底平，中途虛靠右腳內側後繼續向後隅位舒伸，腳前掌先落地，逐漸過渡到腳跟平鬆落地。

【實手】左手漸鬆、旋展為實偏掌，外下弧輕扶。掌旋展時，食指尖有一個小上旋，指尖向前，掌背向左，隨左右腳虛實變化，當左掌與右膝上下遙相對時，左旋側立掌。

【虛手】右掌俯虛向右外弧摟膝，鬆落於右膝外側，指梢向前。

【視線】從左實手拇指關節內側遠望。（圖81）

【內功操作】再說視線。在習拳熟練後，視線自然而至。陽動時，視線順方向前遠視，手意要追視線；陰動是動作在先，視線追著實手回來。

(十六)斜飛勢　6動

1. 左掌斜掤（陰動、陰頂）

【步型】右弓步。

【方向】面東。

圖81　　　　　　　　　　圖82

【方位】東正位。

【實腳】右腿為實腿弓步。右腳站住八方線中心點，為東西正線。

【虛腳】左腳虛。

【實手】左掌鬆，無名指引動，空掌外弧輕扶向東北隅運行，掌心漸外旋，指尖與眼同高。

【虛手】右掌後下弧鬆落。手不主動，以鬆肩、垂肘完成，立掌掌心向後，掌指向下。

【視線】注視左掌食指梢。（圖82）

【內功操作】斜飛勢6動，方向面東。第4動斜飛向東北隅位舒展，不是肢體舒展。

2. 左掌下挒（陽動，陽頂）

【步型】右弓步。

【方向】面東北回到面東。

【方位】東正位。

【實腳】右腿實弓步，腳下為八方線中心點。

【虛腳】左腿虛，左膝不可彎曲。

【實手】左掌以小指引外弧輕扶向上往北運行，到掌與肩平時，外下弧鬆落於右膝內側，掌心虛向右膝內側，指尖向下。

【虛手】右掌以無名指引動，鬆肩垂肘，外下弧運行至胸前，右掌手背鬆虛貼於臉的左側，掌心向左，掌指向上。

【視線】平遠望。（圖83、圖84）

【內功操作】以下幾動均以左手為實手。實手是左手還是右手，取決於腳。重心腳是實腳，如左腳是重心腳，右手即是實手，而右腳實，左手為實手。手腳左右交叉結合。

3. 左腳前伸（陰動，陰頂）

【步型】右隅坐步。

【方向】面東。

【方位】東正位。

圖83　　　　　　　　圖84

【實腳】右腿弓步漸變右隅位坐步，右腳下為八方線中心點。

【虛腳】右腳鬆到頂，左腳虛，向前舒伸，腳底離地虛平移，左腳經右腳側虛靠後再向隅位45°虛伸，腳後跟著地，腳尖上揚。

【實手】右掌外弧輕扶，小指引虛落於中與左掌合。

【虛手】左掌無名指引外上弧與右掌合。左掌前措小小動作，右腳輕鬆上步。

【視線】注視左掌食指梢。（圖85）

【內功操作】傳統太極拳練來練去練的是腳。筆者在1998年到杭州講學，說破了這個拳理。

圖85

4. 左掌飛展（陽動，陽頂）

【步型】左腿實，左隅弓步。

【方向】面東北。

【方位】身形東正位。

【實腳】虛右腿，減力，左虛腿漸變轉為實腿弓步，左腳下為八方線中心點。

【虛腳】鬆虛右腿，收吸右腹股溝，左腳被動虛鬆落地。

【實手】左腿虛漸變為左腿實弓步的過程中，左掌輕扶外弧，以無名指引動，鬆肩、垂肘，順東北隅向上運行，掌心斜向上。

【虛手】右掌外下弧下採，鬆貼於右胯外側，掌心

圖86

向左。

【視線】順左掌食指梢遠望。（圖86）

【內功操作】1997年，筆者在《中華武術》雜誌上發表《話說太極腳》，提到腳從下往上鬆到頂。提示傳統太極拳修煉從腳開始，腳是根。

5. 右抱七星（陰動，陰頂）

【步型】左坐步。

【方向】面南。

【方位】正南。

【實腳】左腳實，腳下為八方線中心點。

【虛腳】右腳虛，腳後跟虛著地，腳尖上揚。

【實手】右手實，仰掌坡形，掌心向上，拇指對鼻

圖87

尖。

【虛手】隨身形正東變正南，左虛手外上弧運行，食指、拇指虛靠右肘。注意身形方位正東漸變轉為正南，由左右腿虛實變化運行，左實手漸變虛手不動。

【視線】注視右手拇指梢上一寸。（圖87）

【內功操作】1998年紀念偉人鄧小平題詞「太極拳好」發表20周年，在《少林與太極》雜誌上發表太極拳好紀念文章。此文放在此期頭條，以鼓勵大家學練傳統太極拳。

6. 上步立掌（陽動，陽頂）

【步型】雙腿坐步。

圖88

【方向】面南。

【方位】正南。

【實腳】右腿實，坐步，腳下為八方線中心點。

【虛腳】左腿虛，上步，左右腳相距一肩寬，坐步。

【實手】右掌坡形漸變立掌，掌心向內，立於右肩前。

【虛手】左掌虛，順前臂上弧運行，在左掌與右掌相合時，漸翻轉變掌心向後，止於左肩前。

【視線】平遠視。（圖88）

【內功操作】太極拳先賢名家北京的吳圖南大師令人敬佩。為了推廣傳統太極拳，筆者在《武魂》雜誌上發表《仙風道骨吳圖南》，在《精武》上發表《吳圖南

武術思想之研究》。

(十七)左轉摟膝　4動

1. 左手下按（陰動，陰頂）

【步型】平行步變轉為右坐步。

【方向】面東。

【方位】東正位。

【實腳】鬆左胯，鬆右實腳上鬆至頂，虛靈百會，向左（東正位）舒伸左腿，成右坐步。右腳下為八方線中心點。

【虛腳】左虛腿舒伸向1/8隅位，腳後跟虛著地，腳尖上揚。

【實手】左掌實，鬆肩、垂肘，外下弧舒伸至東正位，小指引動漸旋轉成掌心向下。注意：手不可前伸至極限強直。

【虛手】右虛手小指引動漸變虛鉤，外上弧鬆腕，鬆垂與耳平，虎口虛對右耳輪，鉤心向下，手背向上。

【視線】注視左掌食指梢。（圖89）

【內功操作】內功積累，內功進入人體，全係每天一秒一分、日復一日、年復一年盤拳修煉而得。練拳不可有隨意性，要嚴格遵循太極拳的規律、規範行拳。所

圖89

謂規律、規範,是按拳理拳法,陰陽學說行功。

2.右掌前展(陽動,陽頂)

【步型】左弓步。

【方向】面東。

【方位】東正線。

【實腳】左虛腳漸實,變轉為左弓步,腳下為八方線中心點。

【虛腳】逐漸虛鬆右實腿,減力,漸變轉為虛腿,後隅位舒直。

【實手】隨左虛腿變左實腿弓步,右手虛鈎,小指引動漸向內旋,食指梢有旋感,五指漸舒展為橫掌,掌

心向左，指尖向前。當右手到左膝上方時，外弧鬆腕變右偏立掌，掌心向前。

【虛手】左手虛，鬆肩、垂肘，俯掌虛落於左膝外側，虎口撐圓，指尖向前。

【視線】順右掌拇指小關節內側遠望。（圖90）

【內功操作】鬆實腳，腳下陰陽變動，腳動與不動均應有陰陽變化，反映在手上。手上乾坤內涵豐富，請修煉者在練中去體驗，第一條件，空手不掛力。

3. 右掌下展（陰動、陰頂）

【步型】弓步。

【方向】面東。

【方位】東位。

【實腳】左實腿弓步，左腳站在左正線上，腳下為八方線中心點。

【虛腳】虛腳虛淨。

【實手】右實手掌心向下，右掌向前舒展，食指梢在左實腳正線上，拇指與食指虎口開大約15公分，這個15公分的距離不是靠往前延伸上肢完成，而是收吸腹股溝向前俯來完成。

【虛手】左虛手掌心向下摟膝虛隨。

【視線】注視右手食指梢。（圖91）

【內功操作】關要是鬆左腳，收吸左腹股溝，不可

圖90 圖91

向前延伸右肢，手與身形距離不變，垂肘，肘尖垂下，永遠不變，在身形方位變轉時，注意腰不可主動加力，空腰隨，提示意念「空腰」。

4. 左掌前展（陽動，陽頂）

【步型】右弓步。

【方向】面東。

【方位】東位。

【實腳】虛右腳腳跟不著地，屈膝鬆靠在左腳側過渡，然後右腳向右側隅位出腳，逐變轉為實腿弓步，右腳下為八方線中心點。

【虛腳】鬆腳節節貫串到頂身正，收吸左腹股溝，

左腳支撐重心，坐步形，逐漸轉虛腿虛直。

【實手】左手實，逐鉤變掌拇指外弧始逐一鬆展五指，食指尖有一次外旋，無名指引領，側立掌掌心向東，掌指向上。

【視線】從左拇指、食指梢上遠視。（圖92）

【內功操作】這一動是從左實腿弓步，變轉為右實腿弓步，站住右正線，左右腿陰陽變轉兩次虛實，以鬆左右腳收吸左右腹股溝來完成。兩次變換陰陽，均為腳動手不動，手動作微小，在左掌前展運動中，右弓步腳站住八方線右正線後，右手在到位運動中掌心向左變轉為掌心向前，走一個弧形線。

（十八）左蹬腳　4動

1. 左掌鬆落（陰動，陰頂）

【步型】右隅弓步。

【方向】面東。

【方位】正東。

【實腳】右腿實，隅位弓步，腳下為八方線中心點。

【虛腳】左腿虛，虛直，勿跪膝，腳尖向前，注意左腿虛淨。

【實手】左掌實，從左隅1/16位，鬆小指，外下弧

圖92 圖93

向右正線運行，止於右膝外側，掌心向外，掌指向下。

【虛手】在左掌向下運行的同時，右臂鬆肩垂肘，掌心向外，掌指向上，無名指引動上弧運行虛止於左臉外側。

【視線】隨左掌注視食指梢。（圖93）

【內功操作】鬆右實腿（腳），鬆肩自然下行，手不掛力。右掌上行至右臉側，手千萬勿掛力。

2. 兩掌交叉（陽動，陽頂）

【步型】右腿隅位弓步。

【方向】面東。

【方位】正東。

【實腳】右腿實，右腿隅位弓步，腳下為八方線中心點。

【虛腳】左腿虛，腳尖朝向正東。

【實手】左掌實。鬆腰，以拇指為中心，無名指引動，五指逐漸向外翻轉，掌心向外，鬆腕，外上弧運行，止於胸前，腕與肩平；同時鬆右胯，身形以鼻為中心，方位轉向正東。

【虛手】右臂鬆肩垂肘，右腕與左腕虛鬆交叉，右腕在裏，左腕在外。

【視線】順左右腕交叉上方中間平遠視。（圖94）

【內功操作】鬆肩，不想肩，垂肘不想肘。

3. 兩掌高舉（陰動、陰頂）

【步型】右單腿直立步。

【方向】面東。

【方位】正東。

【實腳】右腿實，單腿直立，立柱式身形，勿強直，右腹股溝微收，放鬆九大關節以支撐身體重量，鬆腳、鬆腰是支撐穩固身體重心的關要。腳下為八方線中心點。

【虛腳】鬆提左虛腿，大腿與胯平高，小腿、腳虛懸，不可掛力。

【實手】右掌實，外弧運行，以無名指引動，鬆肩

圖94 圖95

向上運行。

【虛手】左掌虛，左右腕虛交叉，隨身形上起，左右臂鬆肩垂肘向上至極限，勿強直，左右胸窩微收。

【視線】順雙腕下平視。（圖95）

【內功操作】重心在右腿，膝不著力，鬆大腿。

4. 分掌蹬腳（陽動，陽頂）

【步型】右單腿直立步。

【方向】面東北隅位。

【方位】正東。

【實腳】右腿實，單腿直立，立柱式身形。右腿勿

強直，右腹股溝微收，鬆腰，鬆上下肢各大關節，以支撐身體重量，穩固重心。右腳下為八方線中心點。

【虛腳】左腿虛，在左右分掌時，左腿分腳踢出，方向為東北隅。

【實手】右掌實。左右掌上弧漸向上運行至極限，左右掌食指梢似摸倒扣的一口鍋的鍋底，再下弧左右掌分掌，右實掌分向身體南側，掌指向南，掌心向東，掌梢高於右肩。

【虛手】左虛手上弧向前分掌，隅位，與左腳上下遙對，掌心向東，掌指向東北。

【視線】順左掌食指梢遠視。（圖96）

【內功操作】右腿支撐全身，鬆大腿，不可強直，左膝以下，小腿、踝、腳不著力。蹬腳與分腳不同，分腳腳面朝上，蹬腳腳與膝在一個水平線上，亮鞋底。放鬆右腳5個腳趾。

（十九）右蹬腳　4動

1.右掌回捋（陰動，陰頂）

【步型】左隅弓步。

【方向】面東北隅俯位。

【方位】正東。

<div align="center">圖96 圖97</div>

【實腳】左隅弓步，腳下為八方線中心點。

【虛腳】右腿虛，原位不變，鬆腳，鬆胯，勿強直。

【實手】右掌實，鬆腳，鬆腰，鬆肩，垂肘，右掌外下弧向西北運行，止於左膝左側，掌心向左，掌指向下。

【虛手】左掌鬆，鬆肩垂肘，上弧止於右臉外側，掌心向右，掌指向上。

【視線】注視右掌食指梢。（圖97）

【內功操作】「其根在腳」，每動都要想著鬆腳。

2. 兩掌交叉（陽動，陽頂）

【步型】左隅弓步。

【方向】面東。

【方位】正東。

【實腳】左腿實，左腳下為八方線中心點。

【虛腳】右腿虛，絕對不可掛力。

【實手】鬆腰，鬆肩，垂肘，右掌外上弧向胸位運行，止於胸前，掌心向外，掌指向上。

【虛手】左掌鬆腕從臉左側外弧運行至胸前止，腕與肩平，掌心向右，掌指向上，左右腕交叉，左腕在內，右腕在外。

【視線】順左右腕交叉中間平遠視。（圖98）

【內功操作】周身從腳到手九大關節，手指和腳趾的小關節也能放鬆。胸、腹鬆空，裏襠，溜臀，收小腹，收吸腹股溝都一一到位，還要頂上虛靈。

3. 兩掌高舉（陰動，陰頂）

【步型】左單腿獨立步。

【方向】面東。

【方位】正東。

【實腳】左單腿獨立步，腳下為八方線中心點。

【虛腳】右腿虛鬆，提大腿與胯平，小腿虛懸，勿

圖98

圖99

掛力。

【實手】左掌實，鬆肩，以無名指引動，外弧向上運行。掌心向外，掌指向上。

【虛手】右掌虛，順左腕外弧向上運行至極限。左右兩腕虛搭交叉，掌心向外，掌指向上。

【視線】順左右腕交叉下方平視。（圖99）

【內功操作】欲修煉腳下雙輕功夫，管道只有一條：練拳，循規蹈矩地練拳，太極功夫在拳裏。由著熟漸悟懂勁，由懂勁階及神明。

4. 分掌蹬腳（陽動，陽頂）

【步型】左單腿獨立步。

【方向】面東南隅。

【方位】正東。

【實腳】左單腿獨立步，腳下為八方線中心點。

【虛腳】在左右分掌時，右虛腿向東南22.5°蹬腳。表演蹬，腳尖接近右掌；功夫蹬，右腿越鬆越佳，蹬對方小腹，腿、胯。頭腦中不能有蹬的動意，左腳鬆，右掌空，左掌中指梢意遠，威力無窮。

【實手】左掌實，意想中指無限遠，食指輕扶對方。

【虛手】右掌虛空，食指輕扶對方。

【視線】順右掌食指梢遠視。（圖100）

【內功操作】「上下相隨」很難理解，此訣被京城太極拳大師楊禹廷破譯，活解為手腳結合。在拳中手腳結合，陰動腳引手，陽動手引腳，以修煉上下相隨，手腳結合。修煉功成上下相隨，手腳結合為一個統一體，形成威力無比的中定內功。這種中定內功，也有人稱中定勁，是任何本力也難以攻破的。

（二十）雙峰貫耳　2動

1. 兩掌下採（陰動，陰頂）

【步型】左坐步—右弓步。

【方向】面東。

圖100 圖101

【方位】正東。

【實腳】右腿實。左腳鬆，鬆膝，坐步。右腿鬆落，右腳腳後跟虛著地，左右兩掌鬆攏為鈎，鈎尖向上，右腿漸弓步。右腳下為八方線中心點。

【虛腳】左腿虛。虛淨勿強直，也勿掛力。

【實手】左掌實，鬆肩、垂肘、鬆腕，左掌外下弧小指引動，食指輕扶向東正線運行，掌心向上。

【虛手】右掌虛，鬆肩、垂肘、鬆腕，右掌外下弧小指引動向東正線運行，掌心向上。左右掌同時到達一肩寬距時，左右掌分別向後鬆垂，過胯後鬆攏為鈎，止於左右胯兩側，鈎尖向上。

【視線】正前平視，空左右雙腕。（圖101）

【內功操作】研習傳統太極拳多年後進入內功修煉，是深研家必然的進修，也是深研太極拳的走向。筆者在文章和太極拳專著中有關「解放思想」的內容裏寫道：「用常人的思維去想，用常人的眼光審視，想上幾十年，看上幾十載，什麼也想不深，什麼也看不透。」

2. 兩拳相對

【步型】右弓步。

【方向】面東。

【方位】正東。

【實腳】右腿弓步。腳下為八方線中心點。

【虛腳】左腿虛，鬆淨不掛力。

【實手】左手實。左手實鉤，小指引動漸鬆攏成拳，鬆肩垂肘，鬆腕，拳從裏向外轉，以無名指中節虛引，從身後外上弧向前正東位運行，止於左肩前方，拳與耳齊高（雙峰貫耳式，其意以雙拳攢對方左右耳，以對方高矮調整拳之高度）。腳下虛實變化，身形沒有向前的意思。

【虛手】右手鉤漸變拳。與左拳同時運行，拳運行至正東位，左右拳拳面相對，拳心向外。

【視線】從兩拳中間平遠視。空左右雙拳。（圖102、圖103）

【內功操作】初學者將拳練準確、練熟，健體強身就夠了。

圖102

圖103

（二十一）彎弓射虎　4動

1. 兩掌回捋（陰動，陰頂）

【步型】右弓步。

【方向】面東。

【方位】正東。

【虛實腳】右腳下為八方線中心點。左腿虛，虛淨。

【虛實手】本動腳的動作簡單，主要是兩掌的動態
運行變化。鬆肩、垂肘，左右掌小指引鬆落在右膝前，
兩掌漸鬆攏大拇指、食指、小指成為空拳。隨即旋轉右

圖104 圖105

胯，右拳外弧鬆提至右耳外側，拳眼向下，拳面向前；左拳止於胸前，拳眼向上，左右拳眼上下相對，約一肩寬。注意勿用腰帶雙拳。

【視線】注視右拳食指中節。空雙拳。（圖104、圖105）

【內功操作】練拳者，特別是初學者，多以我們平時的習慣動作去練太極拳。可不可以？不可！因為人類生活多主觀、主動、用力出力。太極拳是「用意不用力的拳」，請思考。

2. 兩拳俱發（陽動，陽頂）

【步型】右隅弓步。

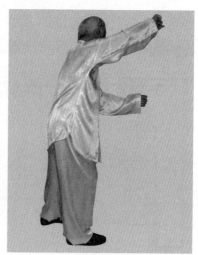

圖106　　　　　　　　　圖107

【方向】西南—南—東南—東—東北。

【方位】右東正線。

【虛實腳】右隅弓步，右腳下為八方線中心點。左腿虛淨。

【虛實手】右拳外上弧以無名指引拳眼向下拳面向前，從右耳側西南隅位運行，經南正線、東南隅，止於東正線。右拳食指根與眼齊平；左拳拳眼向上，隨右拳止於東正線，上下遙對，左肘與右膝上下約垂直，左前臂水平。

兩拳、臉、上身、右膝在東正線上，收吸右腹股溝，頭輕鬆左轉向東北隅位。

【視線】從右拳食指根節遠視。（圖106、圖107）

【內功操作】自然太極拳根據傳統太極拳的特性，提出練拳三要素：自然、減法、被動。

3. 兩掌回捋（陰動，陰頂）

【步型】左隅坐步。

【方向】面南。

【方位】南正線。

【虛實腳】鬆右腳上鬆到頂（百會、陰頂），（左右拳運動到西南隅）右腿鬆淨，左腳向東北隅位上步，腳後跟虛著地，腳尖上揚，待拳變掌時，左腳平鬆落地，左腳下為八方線中心點。

【虛實手】左右拳循外上弧以小指引動，向西南隅線運行（注意勿腰帶，旋右胯），右拳止於西南隅位，左拳鬆隨，雙拳漸舒展為俯掌，右掌與眼齊，左掌止於胸前。漸左右掌外下弧鬆落在右膝前。

【視線】隨視右掌食指梢。空右掌。（圖108、圖109）

【內功操作】初學者和後來從他拳改練自然太極拳者，要認識到，內功上身，要求心腦要安靜、極靜，肢體要淨、極為乾淨。這是修煉內功的首要條件。

4. 雙拳俱發（陽動，陽頂）

【步型】左隅弓步。

【方向】西北隅——北正線——東北隅——東——

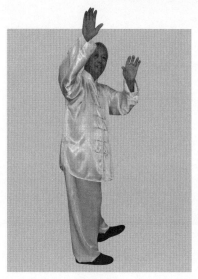
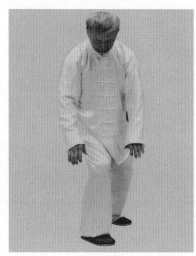

圖108　　　　　　　圖109

面東南。

【方位】左東正線。

【虛實腳】左隅弓步，左腳下為八方線中心點。右腿虛淨，勿強直。

【虛實手】左右肩鬆，垂肘，鬆腕，展指，以小指引外弧運行，左拳與眼同高，拳眼向下，右拳止於胸前，拳眼向上，上下拳約一肩寬遙對。

【視線】隨右拳，從左拳食指中節遠視。最後視線離開食指中節向東南隅位遠視。（圖110—圖113）

【內功操作】練自然太極拳要放棄自己的主動行為和行為規律，以及運動軌跡，按照內功拳的運動規律和運行軌跡行拳，否則一世無成。太極內功是陰陽變動，

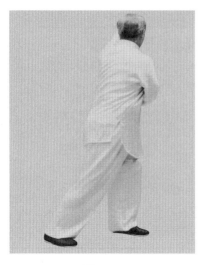

圖110

圖111

圖112

圖113

舉動輕靈，不可發力，不可用力，虛實漸變，先減後
加。

（二十二）東攬雀尾　4動

1. 右掌回将（陰動，陰頂）

【步型】左坐步。

【方向】面東。

【方位】東正位。

【實腳】右腳虛鬆，逐節往上鬆至頂，右腿鬆，收吸左腹股溝，左腿漸變轉為實，成左坐步，腳下為八方線中心點。

【虛腳】右腳虛，鬆直，腳尖上揚。

【實手】右掌實，鬆肩垂肘，以小指引動，俯掌，左外弧輕扶，手不動，隨左右腿虛實變化，上臂鬆垂，前臂鬆平，變仰掌，置於右肋前側。

【虛手】左虛掌，掌心向上，中指輕扶右腕脈門。

【視線】注視右掌食指梢。（圖114—圖117）

【內功操作】落拳時，不可用力，鬆實腳、鬆肩、鬆力垂肘。

2. 右掌前掤（陽動，陽頂）

【步型】右弓步，左坐步。

【方向】面東俯面——面東北隅——面南。

圖114

圖115

圖116

圖117

【方位】東正位。

【實腳】左坐步──右弓步──左坐步，腳下變動

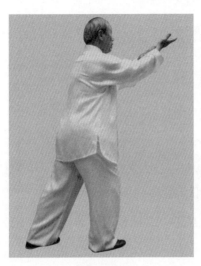

圖118　　　　　　　　圖119

大，都以鬆腳、鬆踝往上節節放鬆完成，弓坐步折疊，
以收吸腹股溝完成。左腳下為八方線中心點。

　　【虛腳】虛腳隨實腿的坐弓步變化而變動，右腳腳
尖上揚。

　　【實手】右掌仰掌，從左膝外上弧輕扶向北──東
北隅位──南，掌心向上，右掌拇指擋住觀看食指、中
指等四個手指的視線。掌指向南。

　　【虛手】左虛掌掌心向下，中指輕扶右腕脈門。右掌
運行至南位，左掌立掌，掌指向上，中指輕扶右腕脈門。

　　【視線】從右掌拇指遠望。（圖118、圖119）

　　【內功操作】鬆腳，鬆胯，溜臀，雙肩鬆，雙肘鬆
不掛力。

3. 右掌前展（陰動，陰頂）

【步型】左坐步——自然步。

【方向】面北。

【方位】北正位。

【實腳】鬆右胯，向北扣右腳，到南北正線，右腳鬆平落地，左腳下為八方線中心點。

【虛腳】右虛腳，腳尖上揚，與右肘尖遙對，被動向北扣腳。

【實手】右掌實，漸立掌。收吸左胯腹股溝，鬆右胯向北虛鬆扣腳，右空掌隨身形運行至南北正線，掌指與眼平。

【虛手】左虛手立掌，掌心向內，中指輕扶右腕脈門虛隨。

【視線】注視右掌食指梢。（圖120）

【內功操作】筆者1997年在《中華武術》雜誌上發表《話說太極腳》一文，當時引起國內外太極圈的極大關注。於2000年又在《中華武術》發表《再說太極腳》一文。自然太極拳遵前輩先賢指教，太極拳練的是腳，修道在腳。2000年在《武魂》發表《九鬆十要一虛靈》一文。此文是1989年在杭州講學時的講稿。當時思想尚不夠解放，對太極拳的認識尚未深入。太極內功在當時還是「禁區」，談論還未達到大膽開放的境況。

圖120

圖121

4. 右掌右展（陽動，陽頂）

【步型】右坐步。

【方向】面東北。

【方位】北正位。

【實腳】左腿鬆腿減力，變轉為右腿重心，右腳下為八方線中心點。

【虛腳】右坐步實完成時，左虛腳腳後跟虛起，腳前掌虛著地。

【實手】右立掌實，掌心向外，掌指向上，輕扶上弧向東舒展，以右腳實為度。

【虛手】左掌虛，立掌，中指輕扶右腕脈門。

【視線】順右掌食指梢遠望。（圖121）

【內功操作】沒有內功的太極拳，和練體操差不多。

（二十三）北單鞭　2動

1. 右掌變鉤（陰動，陰頂）

【步型】右腿坐步。

【方向】面東北。

【方位】北正位。

【實腳】右腿坐步。右腳下為八方線中心點。

【虛腳】左腳後跟虛起，腳前掌虛靠右腳內側。

【實手】右掌鬆腕，小指引動鬆攏五指變虛鉤，外上弧輕扶，右腕與眼平。

【虛手】左掌虛立掌，掌心向內，食指、中指、無名指、小指背鬆貼右腕內側。

【視線】注視右腕隆起部位。（圖122）

【內功操作】到本世紀初，《太極解秘十三篇》出版。這本太極拳理論專著最初是由北京的京華出版社出版。（繁體字版：大展出版社有限公司）

2. 左掌左展（陽動，陽頂）

【步型】馬步。

【方向】面西。

圖122　　　　　　　　　圖123

【方位】北正位。

【實腳】右腳實坐步。左右腳中間尾閭下方為八方線中心點。

【虛腳】左腳（腿）從右腳內側向西舒展，雙腳距一肩至兩肩寬，腳尖點地，逐漸過渡到全腳著地。

【實手】左實掌漸上旋，掌心向上，從右腕上弧輕扶至正線、鼻上前方，立掌掌心向右，左腳平鬆落地。動作不停，左掌外弧經北正線向西運行，鬆肩垂肘，至西正線，立掌，掌心向西。

【虛手】右手虛鉤。

【視線】順左掌食指梢遠望。（圖123）

【內功操作】《太極解秘十三篇》對傳統太極拳的

理論、教學有所突破，讀者來電來信到了令筆者難以招架的地步。

（二十四）上步揩掌　2動

1. 左掌仰伸（陰動，陰頂）

【步型】左腳尖向北坐步式。

【方向】面西。

【方位】北正線。

【虛實腳】鬆右腿，漸實左腳，馬步雙重漸成左腿單重坐步式，左腳下為八方線中心點。

【虛實手】左掌鬆，漸前旋為仰掌，掌指向前，隨馬步漸變左腿單重，左仰掌形似前伸；右鈎變俯掌，外弧小指引動向左運行，掌心貼於左上臂部位，掌指向西北。

【視線】注視左掌食指梢。（圖124、圖125）

【內功操作】向初學者介紹入門基本功《九鬆十要一虛靈》。九鬆：鬆腳、踝、膝、胯、腰、肩、肘、腕、手等九大關節。

2. 右掌俯揩（陽動，陽頂）

【步型】右弓步。

【方向】面西。

圖124　　　　　　　　圖125

【方位】右西正線。

【虛實腳】左腿實，左胯鬆、左旋，左腳上鬆到頂（陽頂）；右腳向前上步，腳後跟虛著地，隨即右腳平鬆落地，右腳下為八方線中心點。

【虛實手】右俯掌鬆，隨左胯左旋從左臂上方向西舒展，視線隨（此時右腿向前上步），隨著右腳平鬆落地，右俯掌向前與左掌止於右腳前右側約12°。左掌仰掌，掌中指輕扶右腕脈門。

【視線】順右掌食指梢遠視。（圖126）

【內功操作】十要：要溜臀，要裹襠，要收小腹，要收吸左右腹股溝，要空胸，要收吸胸窩，要圓背，要弛項（鬆脖子）等。

圖126

（二十五）玉女穿梭　8動

1. 左掌上展（陰動，陰頂）

【步型】右獨立式。

【方向】面西偏北。

【方位】正西。

【實腳】右腿實。尾閭（即長強穴）與右腳腳後跟上下遙對，也稱「坐」在右腳後跟上。周身重量在右實腿，膝不著力，大腿支撐全身。

【虛腳】左腿虛淨。左腳上步虛靠在右腳內側，腳

圖127

前掌虛點地，腳後跟鬆起。注意：轉動身形不可以腰帶，正確操作，空腰轉胯。

【實手】左掌實。陰掌向前舒展，掌指食指引動，中指、無名指、小指、拇指向前下翻轉漸變俯掌。

【虛手】左掌虛。逐漸掌心向下，無名指引動，向上舒展運行在右臂下，仰掌，食指、中指、無名指、小指指尖顯露在右臂外側。

【視線】隨視左掌食指梢。（圖127）

【內功操作】自然太極拳從下至上，遵前輩先賢武禹襄的經論：「由腳而腿，而腰，總須完整一氣。」腳是根，內外相合，上下相隨，即手腳結合。

2. 左掌弧掤（陽動、陽頂）

【步型】左隅弓步。

【方向】面西南隅位。

【方位】正西偏南。

【實腳】左腿實，實足。虛右實腿，減支撐力，左掌動，左腳向隅位舒伸，由腳後跟虛著地逐漸過渡到全腳平鬆落地，成左隅位弓步式。

【虛腳】右腿虛，鬆為隅位弓步之虛腿，不可強直。

【實手】左掌實。仰掌，從右肘下循弧形線向西南隅位運行。陽動實手引腳，循90°弧形線，從西北、正西右腿正線，左腿正線，運行至西南隅位。

【虛手】右掌虛，俯掌，中指輕扶左腕脈門虛隨。

【視線】順左食指梢向西南隅遠視。（圖128）

【內功操作】腳下重心在何處？我們找到了，重心在小腿骨直對的腳的後腳掌中心的地方。鬆腳上到頂——百會穴。習練太極拳最根本的是腳，其根在腳。常年修煉太極腳，樁功穩。

3. 左掌反採（陰動，陰頂）

【步型】右腿隅位坐步。隅步右腳尖和左腳跟在一條線上，但身高腿長步可大些，身矮腿短者步型小些，

圖 128

不強求一致，練拳以下盤舒服、適中為好。

【方向】面西南漸面南。

【方位】正南。

【實腳】右腿實，實足。左隅位弓步，逐漸變轉為右腿隅位坐步。

【虛腳】左腿虛，虛淨。左隅位弓步漸變轉為右隅位坐步。左腿減力，漸虛淨，腳尖上揚。

【實手】左掌實。以無名指引動，外上弧向東南隅線運行，鬆肩、垂肘、舒腕、空手展指，漸變立掌，掌心向前，指尖朝上，左腕與頭齊高，停於東南隅位，左腕與頭平。

【虛手】右掌虛，掌心向下漸立掌，掌心向外，指

尖朝上，左臂鬆肩、垂肘，虛隨左掌運行，虛停於右臂
臂彎前。

【視線】隨左掌食指注視右掌食指上。（圖129）

【內功操作】腳的重心在後腳掌，前腳掌自然空
鬆，這是太極腳的特性。

4. 右掌隅出（陽動、陽頂）

【步型】左隅位弓步。

【方向】面西南。

【方位】西位。

【虛實腳】由右腿實隅坐步鬆右腿，減力，從10漸
減為0，右腿虛直。左腿由虛漸變為實，成隅位弓步，
腳下為八方線中心點。

【實手】右掌實，掌心向前，掌指略向西偏，成斜
立掌。隨右腿坐步漸變左腿弓步，向隅位上弧形線前
展，手追視線。

【虛手】在右左腳變轉陰陽重心時，左掌無名指引
動外上弧運行。右實掌到位後，鬆左腕，虎口撐圓向
下，與右虎口上下遙對。左右兩臂前伸舒展，不可強
直，肘微自然下垂。

【視線】從右掌拇指關節橫線遠視，手追視線。
（圖130）

【內功操作】從腳往上鬆，鬆踝，如感覺腳踝處發

<div style="text-align:center">圖129　　　　　　　　圖130</div>

熱，放鬆踝即到位。

5. 左掌右轉（陰動，陰頂）

【步型】左腿坐步。

【方向】面西。

【方位】西位。

【實虛腳】鬆左腳，腳前掌微起，立身，以腳後跟為軸向右後方轉動，轉動時左腳、頂上下一條線，鬆左胯，右轉至轉向西位，左腳下為八方線中心點。右腿鬆，右腳腳尖虛點地，右腳後跟微起，虛靠於左腳內側。

【實虛手】右腕鬆，仰掌，小指引指尖向左止於左腋下。左掌虛，鬆肩、垂肘、鬆腕，小指引動，外弧俯

掌止於右肩前，掌指向右。

【視線】注視左掌食指梢。（圖131）

【內功操作】膝，很難放鬆。為什麼？有力。有的練拳人不愛護膝，以膝支撐全身，天長日久膝出了毛病，練拳時膝腫、疼痛。陳式太極拳家陳照奎先生有練拳50病留下來，第44病便是跪膝。自然太極拳沒有膝，以收吸腹肌溝解決了膝用力支撐全身重量的問題。

6. 右掌弧掤（陽動，陽頂）

【步型】右腿隅位弓步。

【方向】面西偏北約45°。

【方位】西右正線。

【實虛腳】鬆左腿，右腿向右前45°開腳，右腳跟虛著地，腳尖上揚。右臂動，右腳前掌漸鬆平落地，鬆左腿減力，右腿漸變轉為隅位弓步。腳下為八方線中心點。左腿虛，虛淨，勿強直。

【實虛手】右臂鬆肩垂肘、鬆腕，右掌從左腋下外弧以無名指引動，從左隅位經左正線、右正線運行至右腳外側，仰掌、掌指向西北隅；食指與右腳小趾上下遙相對。左掌俯掌，中指輕扶右掌脈門隨。

【視線】順食指梢遠視。（圖132）

【內功操作】胯放鬆往下走，膝放鬆往上去，絕配。大腿成為全身的支撐。

圖131　　　　　　　　　圖132

7. 右掌反採（陰動，陰頂）

【步型】左隅坐步。

【方向】面北。

【方位】西北隅位。

【實虛腳】鬆右腿漸減力，左腿虛漸變轉為實，成隅位坐步。右腿虛，腳跟虛著地，腳尖上揚。左腳下為八方線中心點。

【實虛手】右肩鬆肩垂肘、鬆腕，右仰掌以無名指引動，循外上弧從西北隅線經北正線至東北隅線，右掌漸成立掌，掌指向上，掌心向外。左掌立，輕扶右腕，鬆隨右掌運行，隨右掌止於隅線，垂肘。

【視線】注視左掌食指梢。（圖133）

【內功操作】放鬆胯左右旋轉，腰自然空。行拳空腰轉胯，解決了「腰帶」難以放鬆的難題。

8. 左掌隅展（陽動，陽頂）

【步型】右隅位弓步。

【方向】面西北。

【方位】西右正線。

【實虛腳】鬆左腿漸減力，減至虛鬆為右隅弓步之虛腿，虛淨，勿強直。右腿從虛漸變轉為實，成右隅弓步，腳下為八方線中心點。請習練者注意，虛腳變轉為實腳時，虛腿不幫忙，實腿減，虛腿被動加力，對技擊極為有益。

【實虛手】左掌實，隨虛實腿的變化身形向前隅位運行，左掌偏左立掌，掌心向外；右掌外弧往上舒展，右隅弓步到位，鬆左腕，左右掌虎口鬆圓上下遙對。

【視線】順左掌拇指關節橫紋內側遠視。（圖134）

【內功操作】從腳往上送，上肢鬆肩，肩是很難放鬆的一個大關節。因為臂、手在日常生活中幹活多，負重也多，生活離不開肩，所以肩是最難放鬆的。有人提出鬆肩三法、六法、九法。其實越想鬆肩越練鬆肩，肩不但鬆不下來，反而僵緊，反其道而行了。

楊氏老譜云：「大動不如小動，小動不如不動。」

圖133

圖134

傳統太極拳的特性是不動，跟肩較勁，怎麼能放鬆呢？

（二十六）上步攬雀尾　8動

1. 兩掌隅按（陰動，陰頂）

【步型】右隅弓步。

【方向】面向西北。

【方位】西右正位。

【實虛腳】右隅位弓步，右腳下為八方線中心點。

【實虛手】右掌實，鬆右腿，九大關節鬆，節節貫
串，鬆腕，右掌俯，外弧以小指引動向西北隅落下，掌

與右肩平，指尖向前。左掌俯，指尖向前，鬆隨外弧落下，止於胸前。

【視線】注視右掌食指梢。（圖135）

【內功操作】傳統對肩肘的說法是「沉肩墜肘」，沉和墜動作大，意大放鬆有難度。自然垂肘，肘自然垂下來。平時注意將肘放在地下就好啦。

2. 兩掌下捋（陽動，陽頂）

【步型】左正線弓步。

【方向】面西低首。

【方位】西左正線位。

【實虛腳】鬆右腿，鬆左右胯，鬆腳到頂。右腿實足，左腿鬆淨，左腿被動，鬆右胯從隅線變轉為正線，左腳向左正線自然上步成弓步型，腳下為八方線中心點。右腿鬆、虛淨，勿強直。

【實虛手】右掌俯，鬆腳，鬆肩垂肘，掌指向前，小指引動外弧運行止於左弓膝前上方。左掌俯，小指引動外弧運行止於左胯外側。

【視線】順右掌食指梢遠視。（圖136）

【內功操作】鬆腕先鬆手指，展指舒腕。手部五指十四個小關節要一一鬆開，難度大。腕上有八塊小骨頭，也要鬆開。想想都要放鬆，難度有多大。要修煉內功，在「手上討消息」，不可不察。

圖135 　　　　　　　　　圖136

3. 兩掌前掤（陰動，陰頂）

【步型】左正線坐步。

【方向】面西。

【方位】西右正線。

【實虛腳】鬆左腿，一鬆到頂，右腿極虛，鬆右胯自然上步，為左坐步之虛腿，右腳後跟虛著地，腳尖上揚。左腿實，實足坐步，腳下為八方線中心點。

【實虛手】鬆肩垂肘，右掌仰，無名指引動，外上弧運行止於眼前，拇指對鼻尖。左掌虛隨，掌心向右，掌指向前，拇指、食指虛扶於右肘內側，成右抱七星型。

【視線】注視右拇指、食指尖上一寸。（圖137）

圖137

【內功操作】九鬆十要難度很大，請細細琢磨。

4. 左掌打擠（陽動，陽頂）

【步型】右弓步。

【方向】面西。

【方位】西正位。

【實腳】右腿從虛腿變轉為弓步。右腳下為八方線中心點。

【虛腳】左虛腿鬆、虛直，如感覺不爽可內扣腳後跟。如變轉為坐步，內扣之腳要開為正腳形。

【實手】左手實，立掌打擠，掌心向外，左掌掌心對右腕脈門。

圖138

【虛手】右實手鬆肩、垂肘、鬆腕，變轉為虛手，掌心向內。

【視線】從左手食指梢上平遠望。（圖138）

【內功操作】十要之首是溜臀。溜臀的關要不在臀部的左右兩塊肉，而是尾閭，這個地方通俗講即尾巴骨。如何放鬆？可以雙腳重心下蹲及坐步、弓步三種練法。

5. 右掌回捋（陰動，陰頂）

【步型】右弓步變轉為左坐步。

【方向】正西。

【方位】面西。

【實腳】右腿實弓步，變轉為左腿實坐步。八方線

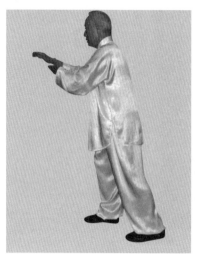

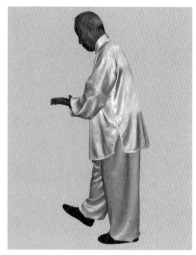

圖139 圖140

中心點從右腳下又變轉到左實腳下。

【虛腳】虛腳隨弓步腳後跟稍扣，變轉為實腿坐步時，虛腳變轉為實腳，內扣之虛腳要外開還正。

【實手】手背向上外弧輕扶回捋至右胯上方，前臂要平，手位不可下垂，仰掌止於左胯前。

【虛手】左手心向上，中指輕扶右實手脈門，俯掌隨實手。

【視線】視線從平遠收回追視右實手食指。（圖139—圖141）

【內功操作】不管用何法，膝不著力。練時著寬鬆的練功褲，意似蕩秋千向前的動作，尾閭下去了，或似坐椅子的瞬間，不是坐沙發，讀者不妨試試。

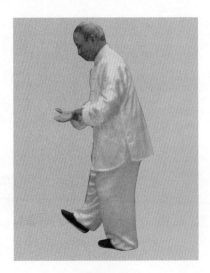

圖141

6. 右掌前掤（陽動，陽頂）

【步型】弓步、坐步。

【方位】左右腿弓、坐步變換重心。

【方向】面西、偏西北 13° 左右，面北，右仰掌食指上下遙對右腳小趾。

【實腳】由左實腳坐步，變換為右實腳弓步，再變換為左實腳坐步。八方線中心點在實腳下。

【虛腳】虛右腳，變弓步虛左腳，左坐步再變換成虛右腳，腳尖上揚。

【實手】實手仰掌，以無名指引動外弧輕扶經西北隅線至北正線止。

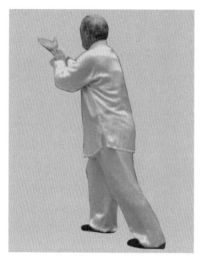

圖142 圖143

【虛手】左手中指輕扶右腕脈門隨實手動。

【視線】視線在前實手追視線。（圖142、圖143）

【內功操作】溜臀的同時要裹襠，收小腹，收吸左右腹股溝。往上空胸，收吸胸窩，圓背。胸窩是在雙肩前的兩條自然溝。應不忘隨時收吸胸窩，積累功夫。

7. 右掌前舒（陰動，陰頂）

【步型】左坐步變換右腳內扣。

【方向】面北變換成面西南。

【方位】身位向西，運行至西南。虛實腳變換，但實腳下是八方線中心點。

【實腳】左實腿坐步。

圖144　　　　　　　　圖145

【虛腳】右腳虛，隨式變換向南扣腳前掌。

【實手】右實手掌心向上、掌指向北，漸變換為立掌掌心向南，右肘與右腳尖上下遙對相合，隨右腳動。

【虛手】左虛手中指輕扶右實手脈門虛隨。

【視線】注視實手食指梢。（圖144—圖147）

【內功操作】十要的關要是收吸左右腹股溝。開始練時，要放棄以弓步前進的膝支撐，以坐椅、盪秋千之法慢慢練，找感覺。練時不要過低，慢慢去體驗。練時放鬆脖子別較勁。吳圖南老爺子教導學子要「脫胎換骨」，內功上身要經歷從普通平常人到鬆體人空體人的過程，能不難嗎？

圖146 圖147

8. 右掌右展（陽動，陽頂）

【步型】八字步。

【方向】西南隅位。

【方位】西南。

【實腳】八字步，左腳實漸變為右腳實，右腳下為八方線中心點。左右腳重心變換身形從東向西轉約30°，右實掌不動看似運動。

這個動作的過程以收吸左右腹股溝完成，身形不動，不要有動意。

【虛腳】左腳虛。

【實手】右立掌，掌心向南，外上弧輕扶。

圖148

【虛手】左虛手中指梢輕扶右實手腕脈門虛隨。

【視線】順右手食指梢遠望。（圖148）

【內功操作】一虛靈，指頭頂百會穴處（陰頂），一想即逝。鬆腳到頂很有味道。虛靈，周身無處不在，習練者慢慢體驗。

精編29式是普及版，「由著熟而漸悟懂勁，由懂勁而階及神明」。先賢告誡「太極十年不出門」，這裏的十年是個概數。

修煉者悟性好，有靈氣，也許六年八載，否則十幾年二三十年也不一定拿到內功。

（二十七）單鞭　2動

1. 右掌變鉤（陰動，陰頂）

【步型】右腿坐步。

【方向】面西南。

【方位】南正位。

【實腳】右腿坐步。腳下為八方線中心點。

【虛腳】左腳後跟虛起，腳前掌虛靠於右腳內側。

【實手】右掌鬆腕小指引動鬆攏五指，變虛鉤，外上弧輕扶，鉤端右腕與眼平。

【虛手】左掌虛立掌，掌心向內，食指、中指、無名指、小指背鬆貼於右腕內側。

【視線】注視右腕隆起部位。（圖149）

【內功操作】掌變拳、鉤或拳、鉤鬆展為掌時，操作中同時鬆腳。本式右掌鬆攏成虛鉤，同時鬆虛左腳。

2. 左掌左展（陽動，陽頂）

【步型】馬步。

【方向】面東。

【方位】南正位。

【實腳】右腳實坐步。左右腳中間尾閭下方為八方

圖149　　　　　　　　　圖150

線中心點。

【虛腳】左腳（腿）虛，從右腳內側向東開步，至兩腳相距兩肩寬，腳尖點地。

【實手】左實掌漸旋成掌心向上，小指引動，外弧向東運行，至東正線，立掌，掌心向東。

【虛手】右手虛鈎。

【視線】順左掌食指梢遠望。（圖150）

注意勿走手，手掌隨腳虛實變化而動。

【內功操作】陽動的起點是陰起的止點，變轉虛實須留意。單鞭陽動180°從西向東要走出弧形線，途經45°極限點，90°極限點，45°極限點，要循低—高—低的弧線運行。

(二十八)雲手　10動

1. 左掌下捋（陰動，陰頂）

【步型】右弓步——雙重步。

【方向】面東——俯面——正南——西南。

【方位】南正位。

【實腳、實手】右手虛鉤漸鬆，拇指引動，依次舒展食指、中指、小指，漸變掌，面東漸面西。右掌掌心向下。左掌掌心向下，鬆肩、垂肘、鬆腕，下弧輕扶，逐漸掌心向右運行至左膝，鬆左腳虛左腿，左腳後跟提起，腳前掌點地，右腿重心弓步。左掌外上弧輕扶，經右膝前向西南隅位舒伸長身至極限，鬆右腿。同時，右虛掌虛落於右胯側，掌心向內。

【虛腳、虛手】左虛腳後跟平鬆落地，雙腿立，尾閭直下位為八方線中心點。左掌上弧輕扶，鬆肩、垂肘，鬆回至面前，掌心向內，立掌，食指與眼平。

【視線】注視左掌食指梢。（圖151、圖152）

【內功操作】此式從東至西運行，動作大，大動作要注意拳之細節。腳為根，從腳下往上鬆，虛實手須鬆肩、垂肘，屈伸、起落，上臂和前臂不可強直，腿不可僵直，隨時收吸腹肌溝。

圖151 圖152

2. 左掌弧捋（陽動，陽頂）

【步型】馬步——弓步。

【方向】面南——面東。

【方位】南正位，東南隅位。

【實腳、實手】左右腳鬆，逐節上鬆至左掌，鬆右腿減力，實左腿漸變左坐步。左實手外弧輕扶向東舒伸，隨左胯向左旋，左掌漸下弧運行，小指引動至掌心向下，掌指向東。

【虛腳、虛手】左掌向東至極限，右腳腳跟虛起，腳尖著地。右虛掌鬆垂。

【視線】順左掌食指梢遠望。（圖153、圖154）

圖153 圖154

【內功操作】每動由鬆腳始，往上鬆至手，兩個來
回，鬆腳到頂，頂上虛靈，陽頂在囟會穴。旋轉身軀
時，空腰，不要動腰，由實胯、實腳運轉。

3. 右掌上掤（陰動，陰頂）

【步型】左腿坐步。

【方向】面南。

【方位】南正位。

【實腳、實手】鬆左實腳，上鬆到頂，左掌虛落。
右掌上弧輕扶向前上運行至東南隅位，至極限正身，右
掌立，掌心向內，掌食指與眼平。

【虛腳、虛手】右虛腳上步，虛腳前掌靠於左腳內

圖155

側。同時左掌虛落至左胯外側。

【視線】注視右掌食指。（圖155）

【內功操作】鬆實腳到頂，注意陰陽頂的把握，鬆
腳到頂準確到位，周身輕靈。

4. 右掌弧捋（陽動，陽頂）

【步型】右腿坐步。

【方向】面南——面西。

【方位】西南隅位。

【實腳、實手】右腿實，屈膝坐步。右手實，掌心
向內、向前舒伸，小指外下弧旋轉，仰掌漸變俯掌，外
弧輕扶，右膝鬆虛旋向西南、西，舒伸至極限。

圖156 圖157

【虛腳、虛手】左腿虛，左腳腳前掌虛著地，左虛手鬆垂。

【視線】順右掌食指梢遠望。（圖156、圖157）

【內功操作】腳是根，由鬆腳始，上鬆到手。每動關要是鬆腰，腰鬆則一切動作都走得開。

5. 左掌下捋（陰動，陰頂）

【步型】右弓步，雙腳雙重馬步。

【方向】面西南。

【方位】西南隅——南正位。

【實腳、實手】左掌向西、西南上弧輕扶（左掌動，右虛腿向東舒伸）至極限，隨左腳鬆平落地，左立

圖158 圖159

掌掌心向內，食指與眼平，左右腳雙重過渡。

【虛腳、虛手】右掌虛，下弧向下虛落於右胯外側。
左虛腿向東舒伸，腳尖虛點地，鬆右腿，左腳鬆平落地。

【視線】注視左掌食指梢。（圖158、圖159）

【內功操作】注意手掌的方向到位準確。

6. 左掌弧捋（陽動，陽頂）

【步型】馬步——弓步。

【方向】面南——面東。

【方位】南正位、東南隅位。

【實腳、實手】左右腳鬆，逐節上鬆至左掌，鬆右
腿減力，實左腿漸變左坐步。左實手外弧輕扶向前舒

圖160

圖161

伸，隨左胯向左旋，左掌漸下弧運行，小指引至掌心向下，掌指向東。

【虛腳、虛手】左掌向東至極限，右腳腳跟虛起，腳尖著地。右虛掌鬆垂。

【視線】順左掌食指梢遠望。（圖160、圖161）

【內功操作】行拳時鬆腳到手梢，只有空手時才可能體驗到上下相隨（手腳結合）的奧妙，更能體驗到舉動輕靈。上下四肢、身軀絕對不要掛力。

7. 右掌上掤（陰動，陰頂）

【步型】雙腿坐步。

【方向】面南。

圖162

【方位】南正位。

【實腳、實手】鬆左實腳上鬆到頂，左掌虛落，右掌上弧輕扶向前上運行至東南隅位，極限正身，右掌立，掌心向內，掌食指與眼平。

【虛腳、虛手】右虛腳上步腳前掌虛靠於左腳內側，左掌虛落至左胯外側。

【視線】注視右掌食指。（圖162）

【內功操作】注意上下肢周身放鬆，腳趾、手指的小關節及各大關節、肌肉間放鬆，盡可能不掛力。

8. 右掌弧挒（陽動，陽頂）

【步型】右腿坐步。

圖163

【方向】面南——西。

【方位】西南隅位。

【實腳、實手】右腿實，屈膝坐步。右手實，掌心向內、向前舒伸，小指引動，逐漸外下弧旋轉，外弧輕扶，鬆右掌向西南、西舒伸至極限。

要注意鬆肩垂肘。

【虛腳、虛手】左腿虛，左腳腳前掌虛著地，左虛手鬆垂，掌心向內虛靠於左胯外側。

【視線】順右掌食指梢遠望。（圖163）

【內功操作】注意視線，陽動，視線在前手追視線；陰動，手動在前視線追手。

圖164

9. 右掌變鈎（陰動，陰頂）

【步型】坐步。

【方向】面西。

【方位】西南隅位。

【實腳、實手】右腿實坐步。右掌鬆腕，小指引無名指、中指、食指、大拇指虛攏為虛鈎。

【虛腳、虛手】左腿虛，腳前掌著地，腳後跟虛起。左虛掌從左側往右外上弧運動，食指與右鈎手食指相接。

【視線】注視右腕隆起部位。（圖164）

【內功操作】放鬆周身，關要為鬆左右腕和左右踝

關節。功夫在拳場之外，平時走路、乘車、室內勞作、寫字等活動，注意放鬆雙腕和兩踝。

10. 左掌弧捋（陽動，陽頂）

【步型】馬步。

【方向】面東。

【方位】南正位。

【實腳、實手】鬆右實腳，往上鬆到頂，左腳腳掌逐漸平鬆落地，成雙重馬步。左掌實，被動運行至中線鼻正位後，小指引動，外弧輕扶，鬆肩垂肘運行至東正線停，立掌，掌心向外，掌指向上。

【虛腳、虛手】左腳鬆，鬆左胯，左腳被動向東舒展，至馬步位（約二肩寬）。右掌虛鈎為虛手。

【視線】從左掌食指梢上遠望。（圖165）

【內功操作】動即鬆腳，往上鬆到實手。步法有動作，鬆腳到頂，腳退力被動變轉重心，動則分陰陽。關要是循太極拳之規律、規範和陰陽學說行功。

（二十九）收勢（合太極）　2動

1. 右鈎變掌（陰動，陰頂）

【步型】側弓步。

圖165

圖166

【方向】面西。

【方位】南正位。

【實腳、實手】右手鈎變掌，左右手外弧旋轉輕扶同時變俯掌，左掌指梢舒長。頭部從面東轉向面西，鬆左腿，形右腿實側弓步。

【虛腳、虛手】左腳虛淨，左腳腳後跟虛起，腳前掌虛著地，左掌掌心向下。

【視線】注視右掌食指梢。（圖166）

【內功操作】在操作中，凡左（右）掌為實手，掌指向遠處舒長，食指梢輕扶絕對不可著力。

圖167　　　　　　　　　圖168

2. 兩掌合下（陽動，陽頂）

【步型】自然步。

【方向】面南。

【方位】南正位。

【實腳、實手】鬆腳往上鬆至左右手梢，視線隨右掌向南收回南正位。鬆肩、垂肘，鬆左右腕，外弧輕扶，左右掌在胸前合，左右食指尖相對。

【虛腳、虛手】左虛腳虛收於右腳內側，自然步型。鬆雙腳往上，頂上虛靈。左右手鬆垂，左右掌掌心向內。靜候，上下深呼吸三口氣，往右散步。

【視線】平遠視。（圖167—圖169）

圖169

【內功操作】放鬆周身九大關節，手指、腳趾54個小關節，內心、神、意、氣靜，外示安舒，鬆淨，收小腹、腹、胸……周身不掛力，經絡、血液管道、氣道通暢。

自然太極拳道法

　　傳統太極拳以老莊哲學、易經學為基礎理論，指導太極拳修煉的是中國古典哲學，道、釋、儒三家學說以及唐以後的拳家思想。

　　黃帝內經的靜者為陰、動者為陽的養生之道。

　　孔子的儒家學說，兩千多年影響中華民族的發展。孔子主張中庸之道，中正、持中、中和、適中。凡事都有個度，中庸是把握處理事情的適度。拳經有無過不及、中正安舒之要素。

　　孔子的學習態度，學而不厭，誨人不倦，不恥下問。

　　老子《道德經》的「道」，孔子認為道是運動著的，宇宙萬物包括自然界，人類社會和人的思維及一切運動，都是遵循「道」的規律而發展變化著的。

　　老子：道法自然。虛極、守靜。道者，萬物之奧。柔弱處上，柔以勝剛，上善若水，天下莫柔弱於水。

　　莊子繼承發展了老子「道法自然」的學說。他認為道是無限的，「無所不在」。主張虛靜，恬淡。

　　孟子：靜神。養心莫善於寡慾。

　　孫思邈：淡然無為，神氣自滿。

煉虛歌：虛極又虛，靜之又靜。

張載：大道全憑靜中得。

李道子：無形無象，全體透空。

王宗岳《太極拳論》全文如下：

太極者，無極而生，動靜之機，陰陽之母也。動之則分，靜之則合。無過不及，隨曲就伸。人剛我柔謂之「走」，我順人背謂之「黏」。動急則急應，動緩則緩隨。雖變化萬端，而理唯一貫。由著熟而漸悟懂勁，由懂勁而階及神明。然非用功之久，不能豁然貫通焉！

虛領頂勁，氣沉丹田，不偏不倚，忽隱忽現。左重則左虛，右重則右杳。仰之則彌高，俯之則彌深。進之則愈長，退之則愈促。一羽不能加，蠅蟲不能落。人不知我，我獨知人。英雄所向無敵，蓋皆由此而及也！

斯技旁門甚多，雖勢有區別，概不外壯欺弱、慢讓快耳！有力打無力，手慢讓手快，是皆先天自然之能，非關學力而有為也！察「四兩撥千斤」之句，顯非力勝；觀耄耋能禦眾之形，快何能為！？

立如平準，活似車輪。偏沉則隨，雙重則滯。每見數年純功不能運化者，率皆自為人制，雙重之病未悟耳！

欲避此病，須知陰陽。黏即是走，走即是黏。陰不離陽，陽不離陰，陰陽相濟，方為懂勁。懂勁後愈練愈

精，默識揣摩，漸至從心所欲。

本是「捨己從人」，多誤「捨近求遠」。所謂「差之毫釐，謬之千里」，學者不可不詳辨焉！是為論。

陳長興《太極拳十大要論》一理三合（摘）：

一理　第一

夫物散必有統，分必有合。天地間，四面八方，紛紛者各有所屬；千頭萬緒，攘攘者自有其源。蓋一本可散為萬殊，而萬殊咸歸於一本。拳術之學，亦不外此公例。

夫太極拳者，千變萬化，無往非勁。勢雖不侔，而勁歸於一。夫所謂一者，自頂至足，內有臟腑筋骨，外有肌膚皮肉，四肢百骸相聯而為一者也。破之而不開，撞之而不散。上欲動而下自隨之，下欲動而上自領之；上下動而中部應之，中部動而上下和之。內外相連，前後相需。所謂一以貫之者，其斯之謂歟！

而要非勉強以致之襲焉！而為之也，當時而動，如龍如虎，出乎爾而急如電閃；當時而靜，寂然湛然，居其所而穩如山岳。且靜無不靜，表裏上下，全無參差牽掛之意；動無不動，前後左右，均無游疑抽扯之形。洵乎若水之就下，沛然莫能禦之也。若火機之內攻，發之而不及掩耳。不暇思索，不煩疑議，誠不期然而已然。

蓋勁以積日而有益，功以久練而後成。觀聖門一貫

之學，必俟多聞強識，格物致知，方能有功。是知事無難易，功惟自進，不可躐等，不可急就；按步就序，循序漸進。夫而後百骸筋節自相貫通，上下表裏不難聯絡，庶乎散者統之，分者合之，四肢百骸總歸於一氣矣！

三合　第六

五臟既明，再論三合。夫所謂「三合」者：心與意合，氣與力合，筋與骨合，內三合也；手與足合，肘與膝合，肩與胯合，外三合也。

若以左手與右足相合，左肘與右膝相合，左肩與右胯相合，右三與左亦然。以頭與手合，手與身合，身與步合，孰非外合！心與目合，肝與筋合，脾與肉合，肺與身合，腎與骨合，孰非內合！然此特從變而言之也。

總之，一動而無不動，一合而無不合，五臟百骸悉在其中矣！

武禹襄：《十三勢行功要解》

解曰，以心行氣，務令沉著，乃能收斂入骨。以氣運身，務令順隨，乃能便利從心。精神能提得起，則無遲重之慮，所謂頂頭懸也。意氣須換得靈，乃有圓活之趣，所謂變轉虛實也。發勁須沉著鬆淨，專主一方。立身須中正安舒，支撐八面。行氣如九曲珠，無往不利（原注：氣遍身軀之謂）。運勁如百煉鋼，何堅不摧，

形如搏兔之鵠，神如捕鼠之貓。靜如山岳，動若江河。蓄勁如開弓，發勁似放箭。曲中求直，蓄而後發。力由脊發，步隨身換。收即是放，斷而復連。往復須有折迭，進退須有轉換。極柔軟，然後極堅剛。能呼吸，然後能靈活。氣以直養而無害，勁以曲蓄而有餘。心為令，氣為旗，腰為纛，先求開展，後求緊湊，乃可臻於縝密矣。

又曰，先在心，後在身，腹鬆，氣斂入骨，神舒體靜，刻刻在心。切記一動無有不動，一靜無有不靜。牽動往來，氣貼背，斂入脊骨，內固精神，外示安逸，邁步如貓行，運勁如抽絲。全身意在精神，不在氣，在氣則滯。有氣者無力，養氣者純剛。氣若車輪，腰如車軸。

又曰，彼不動，己不動；彼微動，己先動。似鬆非鬆，將展未展，勁斷意不斷。

又曰，一舉動，周身俱有輕靈，尤須貫串。氣宜鼓蕩，神宜內斂。勿使有缺陷處，勿使有凹凸處，勿使有斷續處。其根在腳，發於腿，主宰於腰，形於手指。由腳而腿而腰，總須完整一氣，前進後退，乃能得機得勢。有不得機得勢處，身便散亂，其病必於腰腿求之，上下、前後、左右皆然。凡此皆是意，不在外面。有上即有下，有前即有後，有左即有右。如意要向上，即寓下意。若將物掀起，而加以挫之意，斯其根自斷，乃壞

之速而無疑。虛實宜分清楚，一處有一處虛實，處處總此一虛實，周身節節貫串，勿令絲毫間斷耳。

王宗岳《十三勢歌訣》

十三總勢莫輕視，命意源頭在腰隙。

變轉虛實須留意，氣遍身軀不稍滯。

靜中觸動動猶靜，因敵變化示神奇。

勢勢存心揆用意，得來不覺費功夫。

刻刻留心在腰間，胸腹鬆淨氣騰然。

尾閭中正神貫頂，滿身輕利頂頭懸。

仔細留心向推求，曲伸開合聽自由。

入門引路需口授，功夫無息法自修。

若言體用何為準，意氣君來骨肉臣。

詳推用意終何在，益壽延年不老春。

歌兮歌兮百四十，字字真切義無遺。

若不向此推求去，枉費工夫貽嘆惜。

拳經、拳訣、短語、歌訣。要背誦，實踐常用：

一處有一處虛實，處處總此一虛實，

一動無有不動，一靜無有不靜。

一舉動，周身俱要輕靈，用意不用勁。

接手分清你和我，你我之間不混合。

太極無手，渾身皆手。

太極不用手，手到不要走。

形於手指，妙手空空。無形無象，全體透空。

外面之形，秀若處女，不可帶張狂氣；一片幽閒之神，盡是大雅風規。

學悟背三個訣：

虛實訣

虛虛實實神會中，虛實實虛手行功。

練拳不諳虛實理，枉費工夫終無成。

虛守實發掌中竅，中實不發藝難精。

虛實自有實虛在，實實虛虛攻不空。

亂環訣

亂環術法最難通，上下隨合妙無窮，

陷敵深入亂環內，四兩千斤著法成。

手腳齊進橫豎找，掌中亂環落不空。

欲知環中法何在，發落點對即成功。

陰陽訣

太極陰陽少人修，吞吐開合問剛柔。

正隅收放任君走，動靜變化何須愁？

生剋二法隨著用，閃進全在動中求，

輕重虛實怎的是？重裏現輕勿稍留。

（摘自《太極拳譜》）

自然太極拳心法

為了弘揚中華民族珍貴的文化遺產，繼承和發展傳統太極文化，深研傳統太極拳的拳理拳法，要立足繼承，把先輩太極拳的拳理接過來，吃透嚼爛，咂摸出拳理的真髓。將祖輩給我們的拳法，千萬遍準確地演練，將拳盤出韻味，琢磨出拳的本來面目，著重發展，大力傳播弘揚。

團結各界同道及廣大太極拳愛好者和有志於深研傳統太極拳的技藝者，挖掘、整理、普及、提高。將科學的、醫學的、美學的、哲學的、高文化品位的，經過發展注入現代人的思維和新觀念的太極拳推向世界。團結海內外傳統太極拳愛好者和深研家，為提高整體太極拳水準，為全人類的健康做出我們的貢獻。

我們時刻將民族、將國家放在心上，貫徹「雙百」方針，「二為」方向，貫徹「全民健身計劃」，在高速發展經濟奔小康的道路上與時俱進，突破不利於傳播太極拳的障礙，改變思維方式，更新觀念，以傳統太極拳的規律和規範普及傳統太極拳、普及太極拳內功。

天下武術是一家。各家各派的中國武術人，歷經艱

苦，衝破重重困難，甘於寂寞，頂著酷暑嚴寒，付出汗水，甚至致傷，致殘，還有的早逝……他們的付出為我們的提高和發展給予了警示，使我們能順利活躍在普及和發展的練武場上。

體育界老領導李夢華先生對武術界說過頗具影響力的一句話，他語重情長地說：「自己可以說自己好，不要說人家不好。」這是愛護武術、發展武術的親切話語。中華武術源遠流長，今天，祖國太平盛世，武術百花園裏爭鮮鬥豔。武術門派林立，各家各派隨著中華文明的發展而發展。中華武術博大精深，不同的門派有不同的訓練方法，在承傳過程中一個門派有一個門派的風格，由於文化修養不同，承傳關係各異，一個老師一個教學法，這是很正常的事情。不要對人家的教學法、教師的承傳提出異議。

中華武術世人矚目，太極拳得到世界人民的喜愛。我們的彼鄰一衣帶水的日本，57年來多次派太極拳代表團訪問中國，我們敬愛的鄧小平同志，應日本太極愛好者的請求題詞「太極拳好」書贈日本友人。又是我們鄰邦日本福島縣喜多市議會決定把該市建成「太極拳城」。2003年4月29日喜多市召開「太極拳城」的宣言大會。澳洲首都的某軍校早操則練中國的太極拳。歐洲某國將每月的一個星期定為太極拳週。在德國某個大學城有一個似中國武館的文化組織，迎門掛有一幅由中國

書法家書寫的《太極拳論》，將客廳帶入東方文化之神
秘。

　　全世界許多國家癡迷中華武術及太極拳，我們則在
武術期刊上互相貶損，中國同行陷入不解，外國的武術
太極拳愛好者更加迷茫。凡中華武術歷經幾千年，能承
傳下來，極具特性，否則會自我淘汰，如果我們互相指
責，奧運會武術官員不知所措，又如何投贊成票使中國
武術成為奧運項目？

　　武術界的老領導、老朋友徐才先生，對我們這些基
層會長們不止一次談過，「不要什麼式」。發展什麼
式，武術必然落入家族武術的麻煩之中，某省六合拳想
開個大會困難重重，原因是老拳師逝世後，後人阻礙，
他說，「你們練的是我們家的拳」。還有一個拳種的大
師逝世，生前立下遺囑，選定了接班人，可是家族後人
站出來反對，欲提出來接班。

　　以上種種家族武術會自然將封建的遺存帶進來，干
擾正常的武學活動。

　　以吳式太極拳為例，京城楊禹廷先生承傳的技藝，
雙腳平鬆落地，不取「五趾爪地」，楊禹廷先師在《楊
禹廷太極系列秘要集錦》一書中提到「有的拳術要求
『足背要弓，五趾抓地』。太極拳則要求實腳的五趾舒
展，全部腳底平鋪於地面，好像與大地融為一體」。吳
圖南先生進一步要求腳趾一一放鬆。東北同出一門的吳

式太極拳，則要求五趾抓地。一師之徒多種技法，在同一名稱「吳式太極拳」旗下，同宗不同派是正常現象。

吳式太極拳可以有江南正宗派、關內派、關外派、五趾抓地派、五趾平鬆鋪地派，吳圖南先生提倡先天自然派。豎看武術，同宗不同派多多；橫看武術，同派掌門逝世，一時間選不出首席拳師，或者又分出若干派並不鮮見。

其實像京劇那樣，京劇姓京有各種流派，聽眾根據個人愛好「追星」也是很正常的。

中華武術博大精深，絕不是一家一戶的家族產業。我習練太極拳說拳話，也絕對不是周吳鄭王私家的事情，如果一家一戶發展，中國人看了分不清，外國人更看不明白，難以統一教材，統一理論，統一教學，也會制約傳統太極拳的發展。國家套路24式太極拳推廣得很好，統一教材，統一掛圖，統一拳式，統一教學，全世界一個標準，一個裁判，八方來客站在天安門前，打24式太極拳，音樂一響便練起來，場面壯觀，動作整齊劃一，老外也不是老外了。

天下武術是一家，武術人宜團結起來，繼承發展傳統太極文化。吳圖南教授說：「聞道有先後，師不必賢於弟子。」心平氣和取長補短。對後學之士，我們要耐心傳授且付出一點點代價；對待具有功利追求者，要多講些道理，太極拳有進有退，退一步就退一步，中華民

族的美德——進一步退兩步。吳圖南先生說得好，他說：「群起研究，互相探討。」為了培養新人，老一輩拳家為年輕人當墊腳石，也不妨！

練自然太極拳要求靜下心來，勿急，一招一式慢慢練，心態平和是最為重要的。

自然太極拳拳法

　　傳統自然太極拳拳法操作簡單化、科學化。每動都以步型、方向、方位、實腳、虛腳、實手、虛手、視線解析。拳可簡式，但不可不要拳理。

　　自然太極拳堅持通俗簡捷，以「三易」為廣大太極愛好者提供便利的學練文字和圖片。書中文字和授課均以易學、易懂、易操作為準則。每個動作一學就會，一說就懂，操作簡便。對於初學者習拳很方便，對多年的修煉者也有益深研。

　　拳場有一句大家常說又都認同的一句話，「練太極拳的人多如牛毛，成功者鳳毛麟角」。自然太極拳要改變這種觀念，改變習練者狀況，提高整體太極拳水準，以健體、養生為目的。

　　在拳法習練中有以下幾點說明：

（一）欲練好傳統太極拳，對拳的特性、拳架結構要有一定的認識和研究，找到最適合於你的「切入點」

　　1. 太極拳有它自身的運動規律和運行軌跡。欲習練太極拳者，必須放棄自己的生活規律和運動軌跡，以符

合拳的運動規律和運行軌跡。

2. 太極拳的特性是陰陽變化，舉動輕靈，用意不用力，上下相隨，內三合，外三合，這也是拳的規範，習練時要循規蹈矩。開始習練可以不顧及這些，但深層修煉要注意拳的內在要求。

3. 習練太極拳不要以人的主觀和主動行拳，要符合太極拳在陰陽變化動態，外動內靜、外靜內動、循環往返，始終保持鬆柔、鬆空、鬆無的狀態。其根在腳，形於手指。手上絕對不能用力，用功之久，便能體會「太極手」妙手空空之妙。初練者不拘泥於以上要求，隨意而練。

4. 改變思維，改變觀念。從太極拳的視角看待太極拳，以太極拳的陰陽變化改變自己的觀念。改變思維之後將改變多年的習慣看法，你將認識到不是一切力勝，你將認為兩軍對陣智者勝，虛者勝。

5. 太極拳以被動減法習練。所謂被動，行拳時，鬆腳，放鬆周身，內求心、神、意、氣安靜，外示安舒中正，行拳自然輕靈，隨著拳的運行軌跡用意不用力。勿想這想那，如想經絡，想穴位，想著拳的走向等等。減法，被動練拳，如此才有成功的可能，勿主觀，勿主動。

6. 陰陽相濟，太極圖騰陰陽互抱不離，拳之母是陰陽。但在解說單式時，以陰動和陽動講解不是不要陰陽

相濟，請別誤解。太極拳不能離開陰陽相濟，運動中是沒有單陰單陽的。

天地大宇宙，人身小太極，離開陰陽就不是太極拳，請拳友悟道。

太極圖

（二）深層修煉操作中的注意事項

1.從下往上放鬆，腳（腳趾）、踝、膝、胯、腰、肩、肘、腕、手（手指）。還要放鬆的部位是：溜臀、裏襠、收吸左右腹股溝、收小腹、空胸、收左右胸窩、圓背、弛項、頂上要虛靈有神，越自然越好，稱為「虛靈神頂」。頂分陰陽，拳式中有細解。

2.初學和深研，步型很重要。

步型：

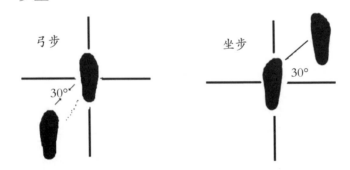

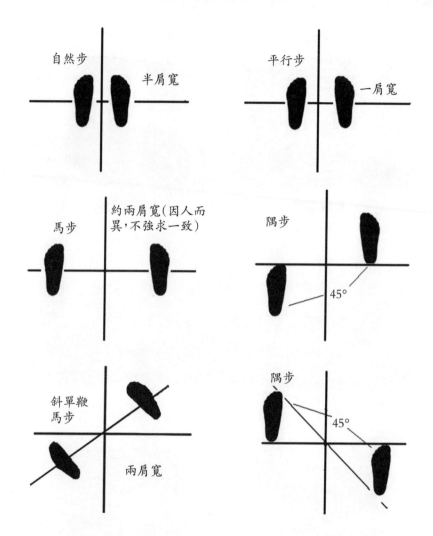

步型還有：側弓步、點步、一字步、歇步、虛丁步、仆步、八字步等等，在拳式中將一一作介紹。

步幅在拳中有嚴格規範，但習拳人高、矮、胖、瘦、腿長、腿短不同，根據個人習慣，又不強求度數，步幅，以習練者舒服為準。

附步型圖如下：

左隅坐步　　　　　　　右隅弓步

3. 掌、鈎

掌

陽　實鈎　　　　　　陰　虛鈎

4. 書中說到鬆腳，是簡稱，應從下往上鬆腳（腳趾）、鬆踝、鬆膝、鬆胯、鬆腰、鬆肩、鬆肘、鬆腕、鬆手（手指）。每個動作都應先鬆腳，這是太極內功必

修的「太極腳」。

在29式中單鞭、斜單鞭為虛鈎，虛鈎鬆攏就好，勿用拙力。

（三）方向、方位及八方線

自然太極拳在習練時也有嚴格的規範。

方線和弧形線

傳統太極拳對方向方位，單腿重心，腳下八方線中心點有嚴格要求。實腳腳下（腿）是八條線的中心點（見八方線圖）。

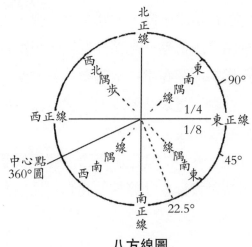

八方線圖

註：

①東西南北四條正線稱正線，也稱正位。以實腳為準，腳尖朝東為東正線（東正位），腳尖朝南為南正線（南正位），以腳尖朝向為準。

②四條隅線，拳中也稱隅位。

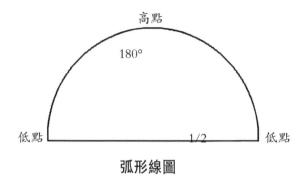

弧形線圖

弧形線是八方線的邊緣線（見弧形線圖）。

360°圓形八方線分為4塊，180°弧線，90°弧線，45°弧線，22.5°弧線。

太極拳是圓和點的組成，大圓有大弧線，小點也是圓。弧線的特點是由低點—高點—低點。小點也是圓，它也同樣有弧形線。圓在拳中稱為環，怎麼亂的環也是低點—高點—低點。這是弧形線的規律，太極拳沒有直線和橫線，動則弧形線。

輕扶八方線：實手的實指不用力，輕輕扶著拳套路路線，空手輕扶是太極內功修煉的起點。深層修煉會遇到這個問題。

祝大彤拳照賞析

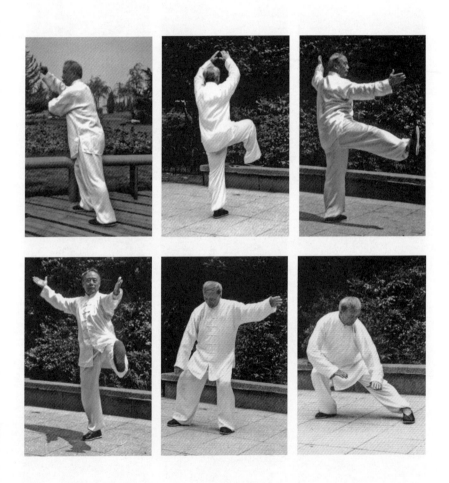

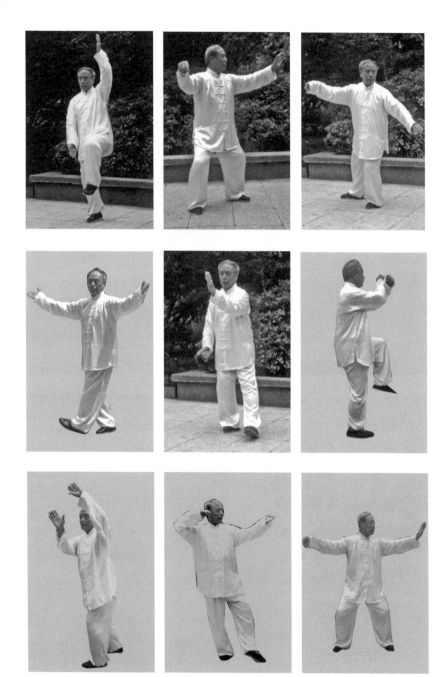

太極文化和文化太極

（代跋）

太極文化和文化太極，是一個層面上的同一事物的兩個方面，是從文化視角看太極拳。

筆者的太極拳理論專著《太極內功解秘》，由原國家武協主席、國家武術院院長徐才先生作序《弘揚太極文化》，徐公寫道：

「我把武術太極拳看做是一個文化性的事業。發展武術太極拳是弘揚中華民族優秀傳統文化的一個壯舉。武術太極拳作為傳統文化的一個組成部分，涵蓋著中國古典的哲學、美學、倫理學、兵法學、中醫學等博大文化的內容。習練武術（太極拳）不只可以健身強體，而且會受到中國傳統文化的感染和薰陶。看到海內外朋友在習武練拳時，從一招一式體會陰陽太極之理，品味養生處世之道，真可謂是一個絕好的中國傳統文化課。優秀的傳統文化需要透過一個載體去傳播的，武術太極拳就是一個文化傳播的載體。」

教授太極拳，不是單單教拳套路，而是傳播太極文化，如果只乾巴巴地教授一套拳架子，沒有文化內涵，還是博大精深的太極拳嗎？練體操領操員的領操口令

一、二、三、四……練操者隨著口令和手腳機械地伸展和收縮，雖然手腳在動，但手和腳並不是一個整體運動，而太極拳也如此動作，無異於練太極操。體操是體操，太極拳是太極拳，同是肢體在動，但其質量和效益是截然不同的。

從太極拳誕生至今，隨著中華文明的發展而日臻完善，如果從唐代李道子的太極拳理論《授秘歌》計算，也有千餘年的發展史。至清代太極拳走上鼎盛時期，太極文化也隨著中華文明的發展從山野農村走向京都，進而越過長江，衝出亞洲，走向世界。

吳圖南先生說得好，他說：「（太極拳）科學化，群起研究，互相探討。成為真善美的體育活動，推而廣之。漸及於全世界，全人群，豈不偉歟！」這也顯示了太極文化的魅力。

文化太極決不是乾巴巴練一套拳架子。太極拳有它豐富的文化內涵，諸如陰陽變化，舉動輕靈，上下相隨，內外相合，虛實變換，用意不用勁，妙手空空等等。修煉太極拳不能全靠老師教，老師只能教會學生練拳架套路，所謂入門引路啟蒙。內功修煉要靠學練者對太極拳的認識和理解去悟，悟得是自己的功夫。怎麼去悟呢？由「著熟」而「漸悟懂勁」，由「懂勁而階及神明」，修煉者的「著熟」很重要。

先賢也提倡悟，從哪方面去悟呢？我在多年的太極

拳修煉中，體驗出從道法、心法、拳法三個方面去悟，
是進入太極拳內功的準確的通途。

道法：太極拳運動從唐代李道子的《授秘歌》計算
走過千餘年的歷程，到晚清發展到鼎盛時期。陳鑫、宋
書銘兩位先賢是清末民初跨朝代的太極大師、太極拳理
論家。他們的拳論字字珠璣，膾炙人口，像「掤捋擠按
世間稀，十個藝人十不知。果能沾連黏隨字，得其懷中
不支離」、「輕靈活潑求懂勁，陰陽既濟無滯病」、
「無形無象，全體透空」、「萬象包羅易理中」（宋書
銘）。「渾然無跡，妙手空空」、「一引一進，奇正相
生」、「柔中富剛，人所難防」、「每日細玩太極圖，
一開一合在吾身」、「返真歸樸後，就是活神仙」、
「其大無外，其小無內」、「秀若處女，不可帶張狂
氣，一片幽閒之神，盡顯大雅風規」（陳鑫）。

研究拳理是每位深研者責無旁貸的神聖職責。陳鑫
大師在學拳須知中，提到學拳先學讀書，書理明白，學
拳就容易了。可見學拳明理是多麼重要！

心法：學練太極拳要有一個平和的心態，不能這山
望著那山高，想經絡想血道，想這想那什麼拳也練不
好。請重溫金庸先生關於習練太極拳的心法。金庸先生
在《太極拳講義》的跋中寫道：練太極拳，練的主要不
是拳腳功夫，而是頭腦中、心靈中的功夫。如果說以智
勝力，恐怕還是說得淺了，最高境界的太極拳，甚至不

求發展頭腦中的「智」，而是修養一種沖淡平和的人生境界，不是以柔克剛，而是根本不求「克」。腦中時時存著一個克敵對手的念頭，恐怕練不到太極拳的上乘境界，甚至於，存著一個練到「上乘境界的念頭」去練拳，也就不能達到這個境界吧。

沒有平和安靜的心態，欲想練好太極拳是困難的，所以，我們提到「和諧太極」，這是太極文化的特性。

拳法：練太極拳要改變思維、改變觀念。以常人的思維，以常人的觀念很難領悟到太極拳的特性，通俗地說，要逆向思維，才能練好太極拳。

太極拳有它自身的運動規律和運行軌跡，人類有人類的運動規律和運行軌跡。因為人類的主觀、主動隨時表露出來，這種主觀和主動是人類習慣性的生活規律。人類活動跟太極拳活動是不相融的。

習練太極拳，要放棄人類自身的運動規律和運行軌跡，服從於太極拳的運動規律和運行軌跡，不能主觀、主動。行功練拳應減法，被動練。一句話，「讓太極拳練你，不是你去練太極拳」。自然、減法、被動練拳並不複雜，操作並不麻煩。

我有「三動三不動」一文在《太極內功解秘》一書中。練拳修煉中，手動腳不動，手的動作越少、越小方可體驗到太極拳的真諦。有「太極不用手，手到不要走」「太極無手」之說。我主張「大動不如小動，小動

不如微動，微動不如不動」。

主動、主觀永遠練不好太極拳。自然減法、被動習練太極拳是太極文化之特性，也是不二法門的自我最佳訓練法。

以上是我對太極文化，文化太極的體驗，和拳友共同研究共同提高。因為提高太極水準不是一家一戶一個人的事情，要提高太極拳的整體水準，眾人拾柴火焰高，就是這個理。

有人詢問如何提高太極拳水準，練拳時每動先鬆腳，有人鬆腳練之後，感覺周身很舒服，常練推手的朋友，鬆腳推手，腳下樁功牢固了，勝算幾率多於失敗，這種現象是不是整體水準提高了。可以這麼說，這是自然太極拳家的貢獻。還是老話，一家一戶幾個人去努力遠遠不夠，我認為各家各派擯棄私心，團結一致取長補短共同努力，為推廣傳播中國太極拳才是個辦法。

我一直相信總會有一天有一項大型活動，太極拳的演示表演，不提什麼式，以自然引出傳統太極拳的示範團演這一天我們能等到。說等到就到了，2008 年北京奧運會開幕式上的太極拳表演，就未標明什麼式，一個圓形隊伍中推出兩個字：自然。

（摘自《太極採手解密》）

太極武術教學光碟

太極功夫扇
五十二式太極扇
演示：李德印 等
(2VCD)中國

夕陽美太極功夫扇
五十六式太極扇
演示：李德印 等
(2VCD)中國

陳氏太極拳及其技擊法
演示：馬虹(10VCD)中國
陳氏太極拳勁道釋秘
拆拳講勁
演示：馬虹(8DVD)中國
推手技巧及功力訓練
演示：馬虹(4VCD)中國

陳氏太極拳新架一路
演示：陳正雷(1DVD)中國
陳氏太極拳新架二路
演示：陳正雷(1DVD)中國
陳氏太極拳老架一路
演示：陳正雷(1DVD)中國

陳氏太極拳老架二路
演示：陳正雷(1DVD)中國
陳氏太極推手
演示：陳正雷(1DVD)中國
陳氏太極單刀・雙刀
演示：陳正雷(1DVD)中國

郭林新氣功
(8DVD)中國

本公司還有其他武術光碟
歡迎來電詢問或至網站查詢
電話：02-28236031
網址：www.dah-jaan.com.tw

原版教學光碟

歡迎至本公司購買書籍

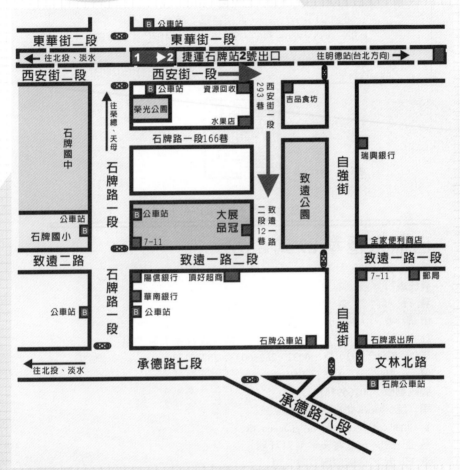

建議路線

1. 搭乘捷運‧公車

　　淡水線石牌捷運站下車，由石牌捷運站2號出口出站(出站後靠右邊)，沿著捷運高架往台北方向走(往明德站方向)，其街名為西安街，約走100公尺(勿超過紅綠燈)，由西安街一段293巷進來(巷口有一公車站牌，站名為自強街口)，本公司位於致遠公園對面。搭公車者請於石牌站(石牌派出所)下車，走進自強街，遇致遠路口左轉，右手邊第一條巷子即為本社位置。

2. 自行開車或騎車

　　由承德路接石牌路，看到陽信銀行右轉，此條即為致遠一路二段，在遇到自強街(紅綠燈)前的巷子(致遠公園)左轉，即可看到本公司招牌。

國家圖書館出版品預行編目資料

自然太極拳29式 ／ 祝大彤 著
——初版，——臺北市，大展，2015〔民104.03〕
面；21公分 ——（武術特輯；152）
ISBN 978－986－346－059－6（平裝附數位影音光碟）
1. 太極拳
528.972 103028037

自然太極拳 29 式 附 DVD

著　　者／祝大彤
責任編輯／朱曉峰
發 行 人／蔡森明
出 版 者／大展出版社有限公司
社　　址／台北市北投區（石牌）致遠一路2段12巷1號
電　　話／（02）28236031 · 28236033 · 28233123
傳　　眞／（02）28272069
郵政劃撥／01669551
網　　址／www.dah-jaan.com.tw
E－mail／service@dah-jaan.com.tw
登 記 證／局版臺業字第2171號
承 印 者／傳興印刷有限公司
裝　　訂／承安裝訂有限公司
排 版 者／弘益電腦排版有限公司
授 權 者／北京人民體育出版社
初版1刷／2015年（民104年）3月

定　價／300元

大展好書　好書大展
品嘗好書　冠群可期